スカイエマ
作品集

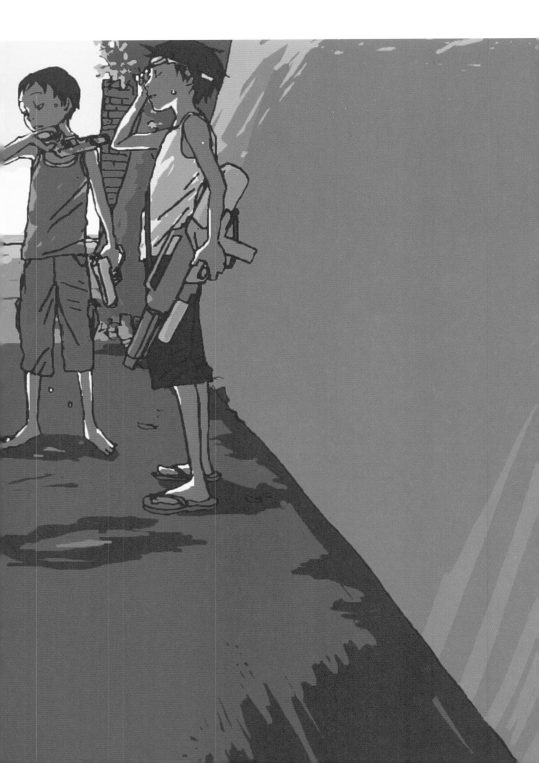

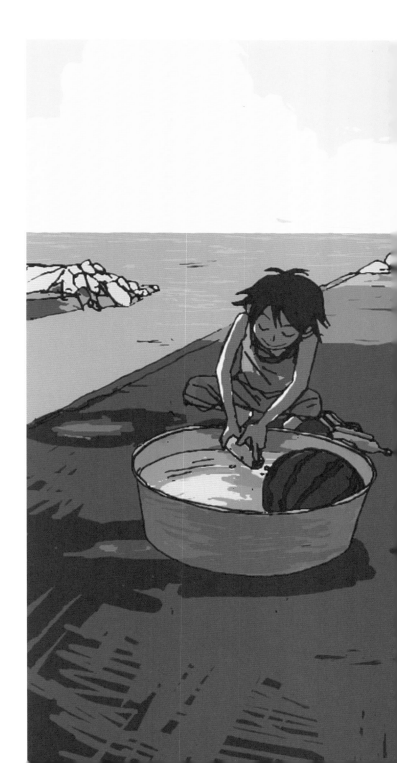

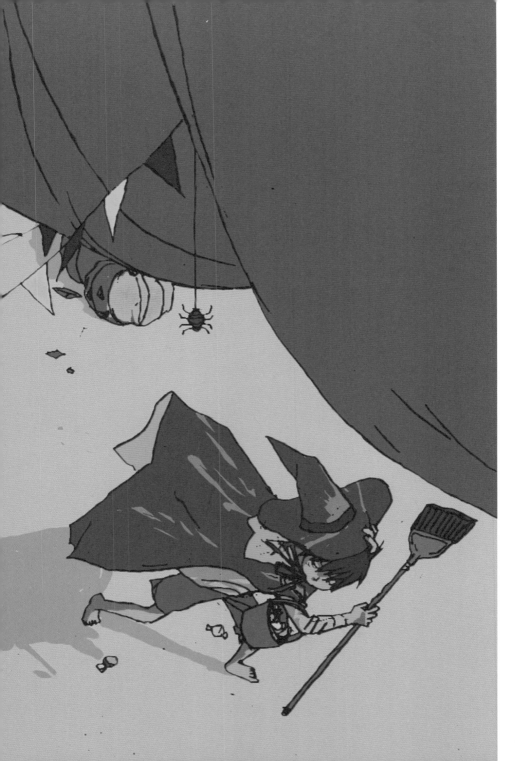

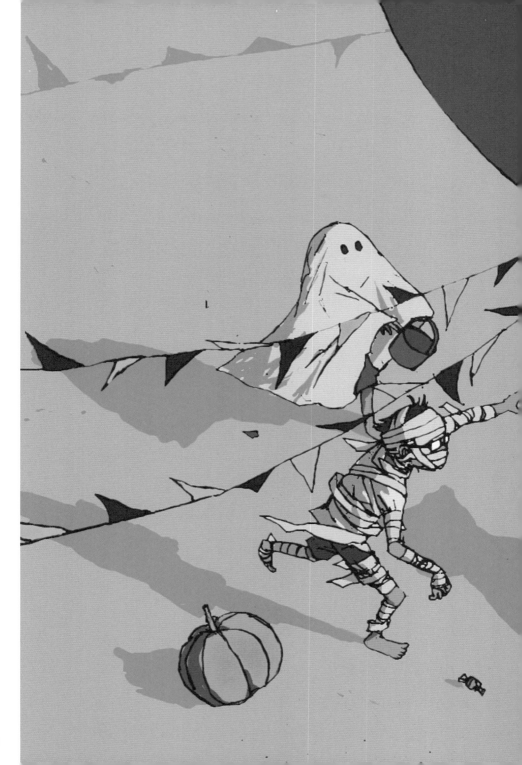

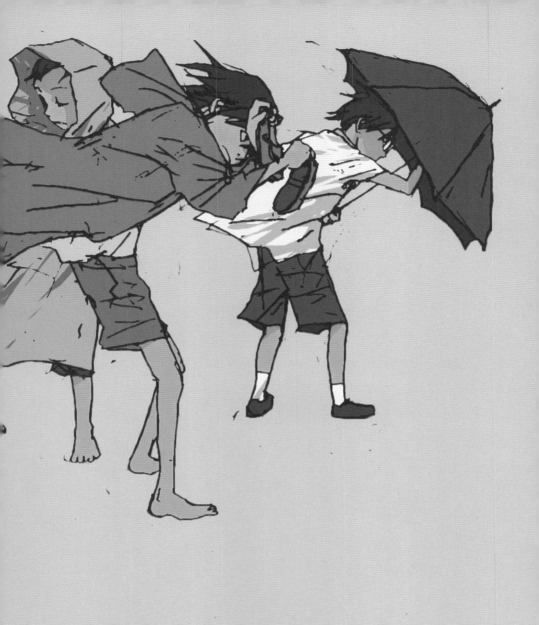

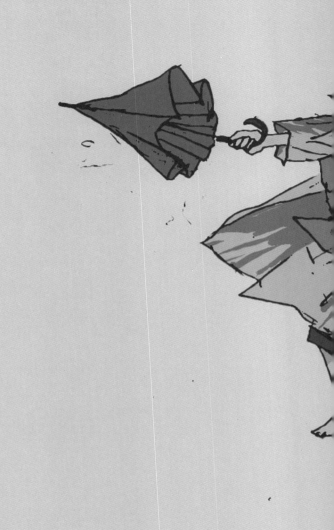

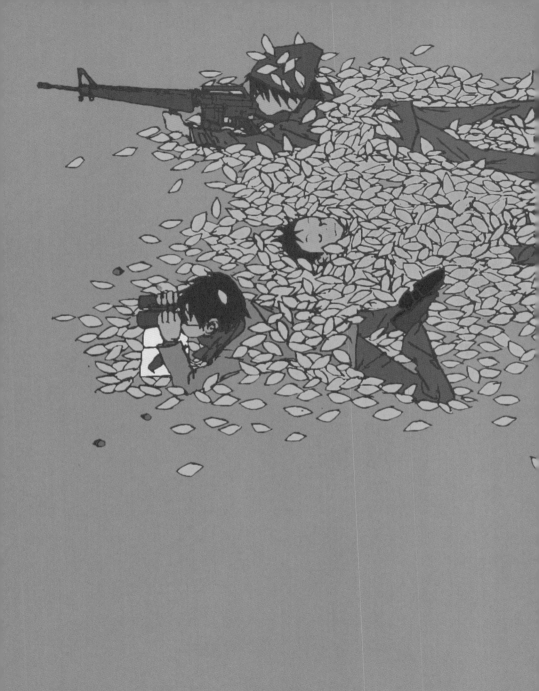

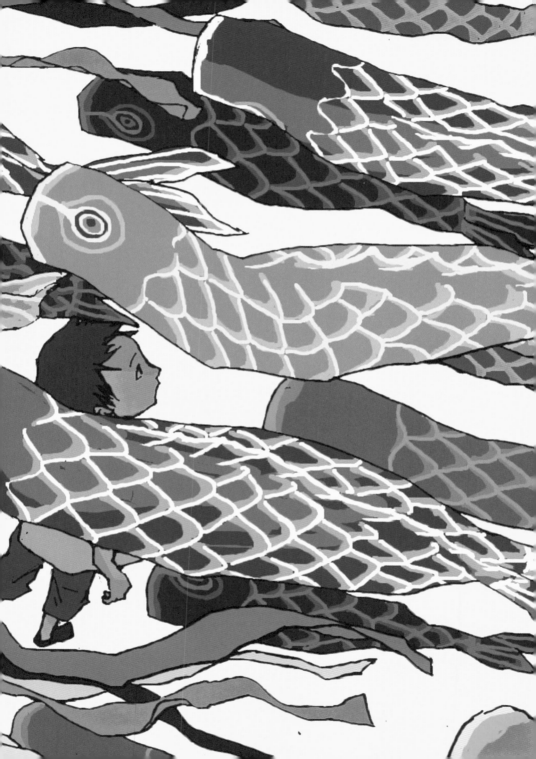

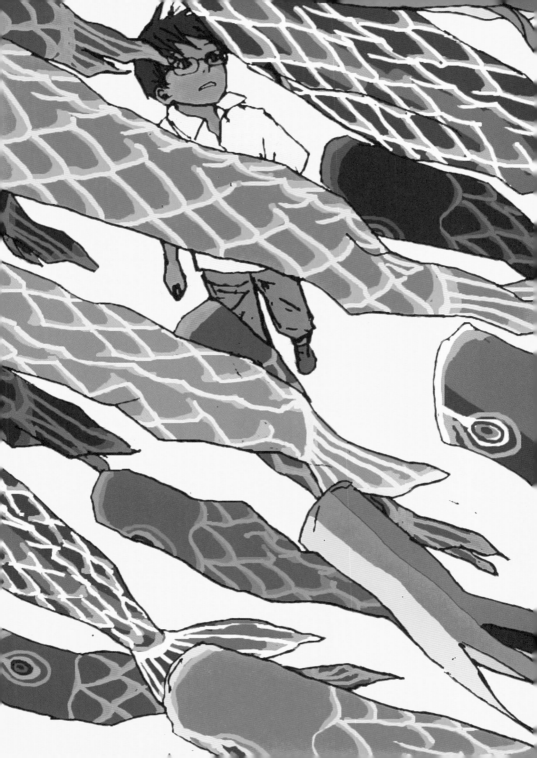

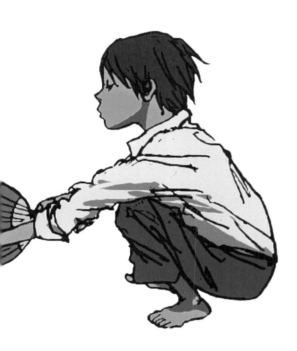

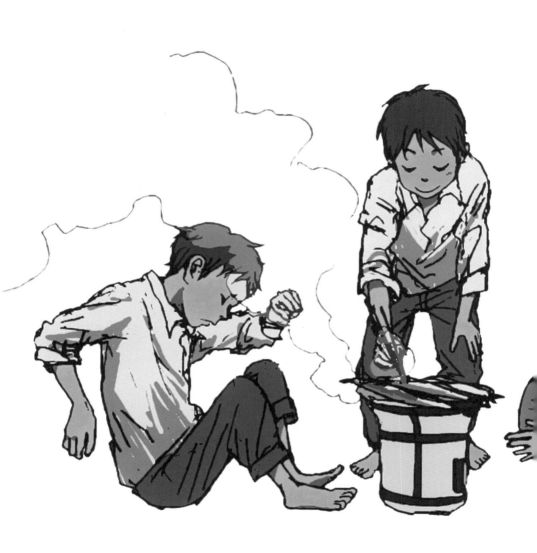

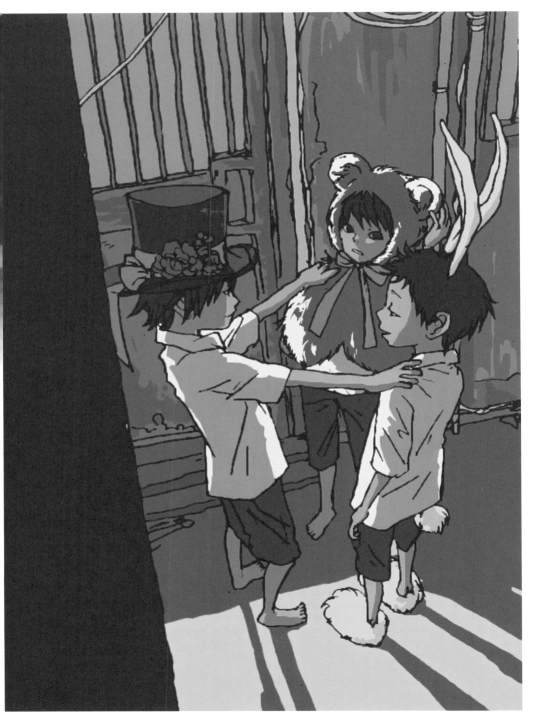

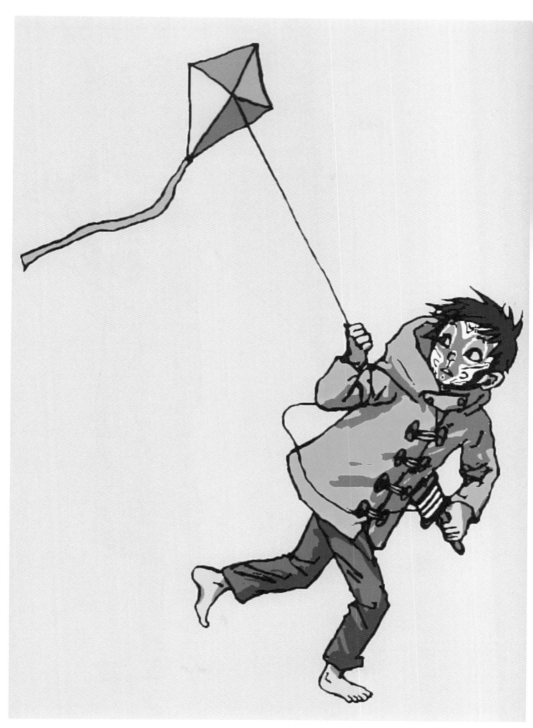

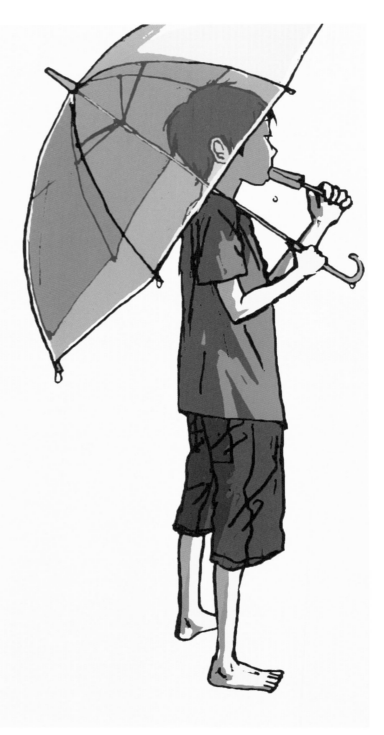

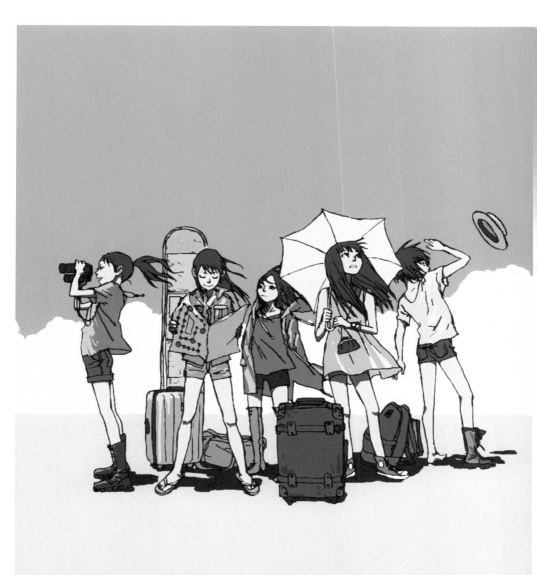

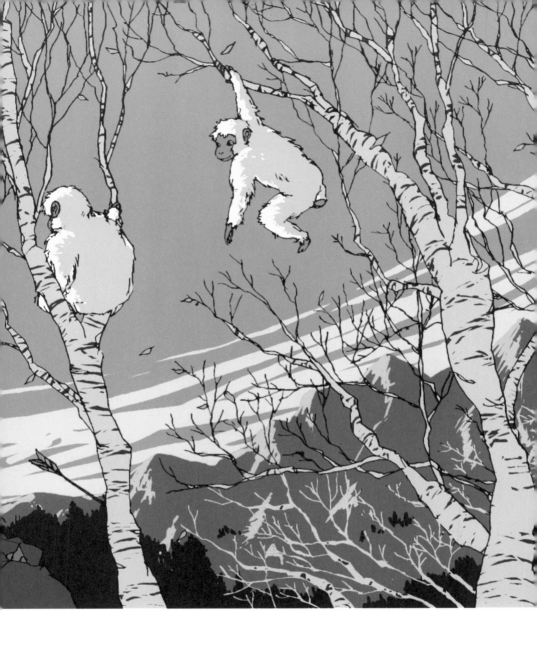

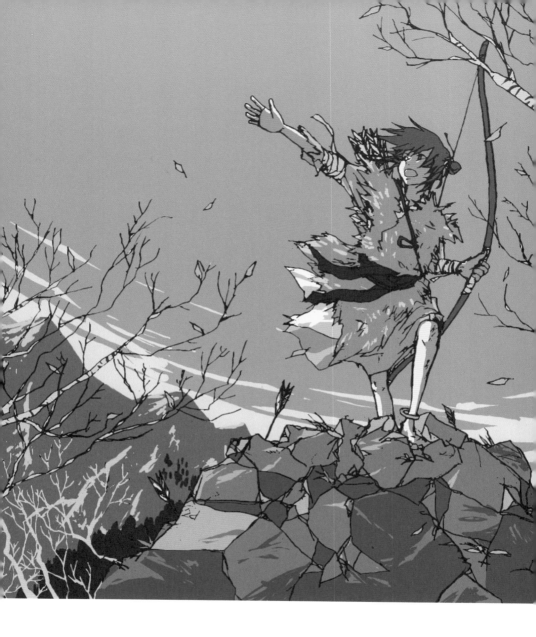

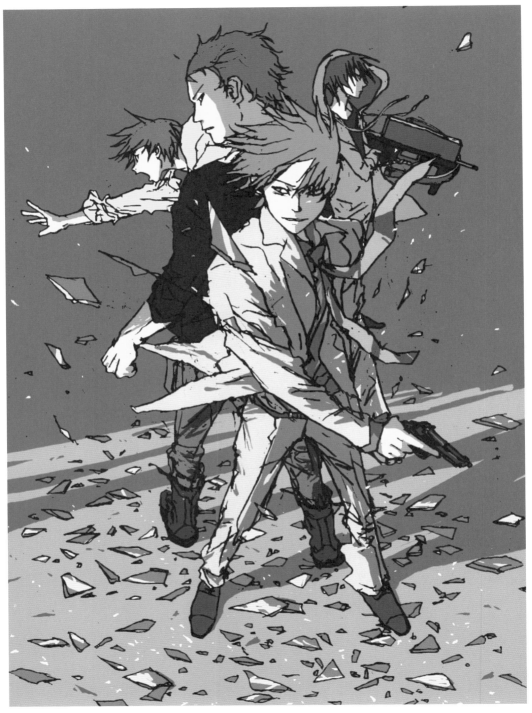

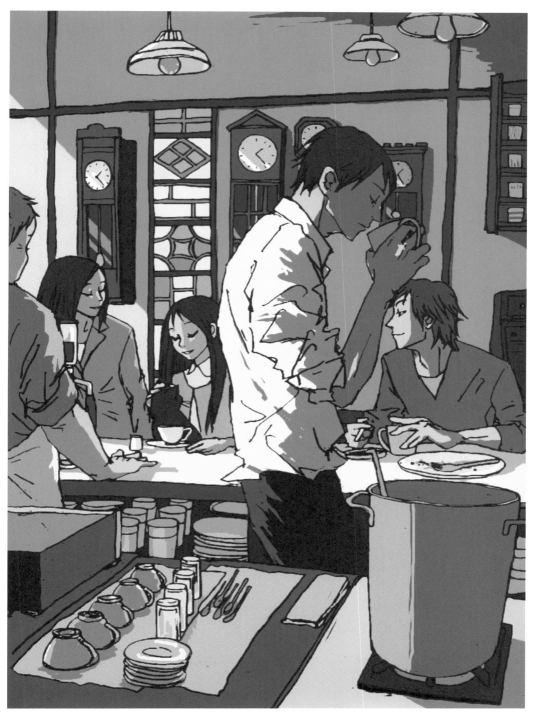

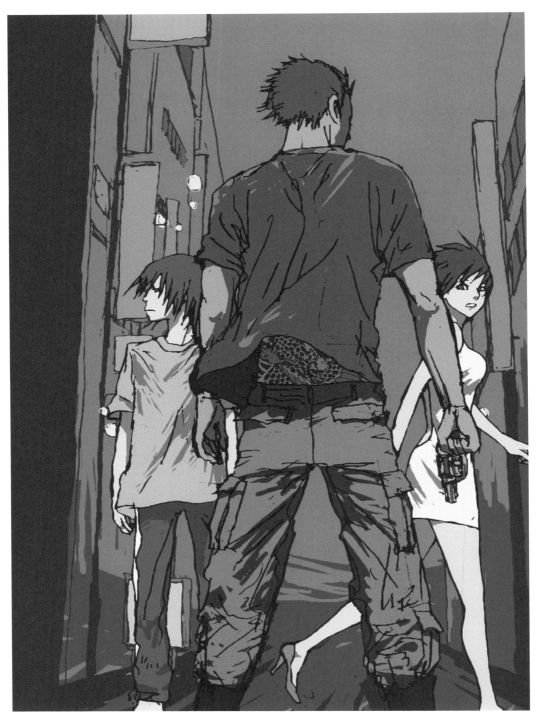

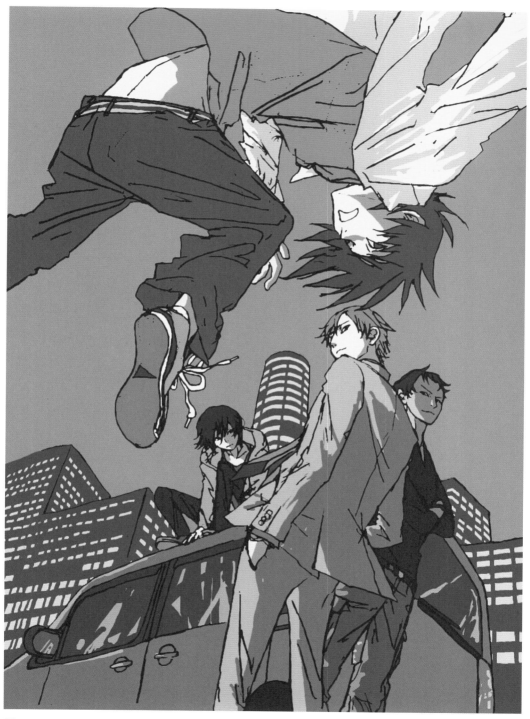

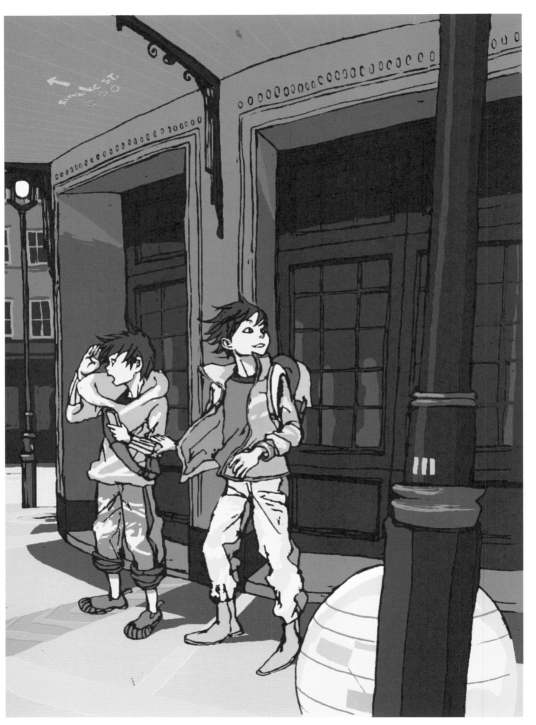

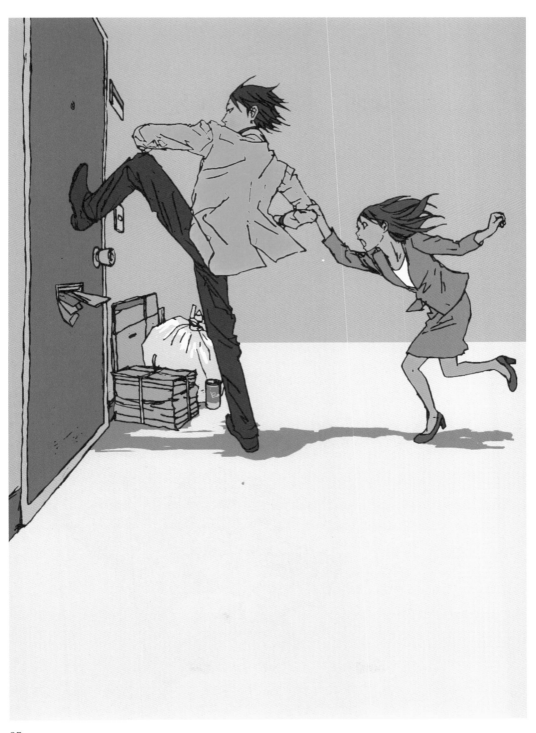

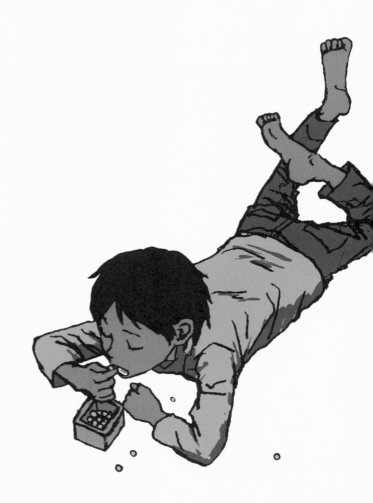

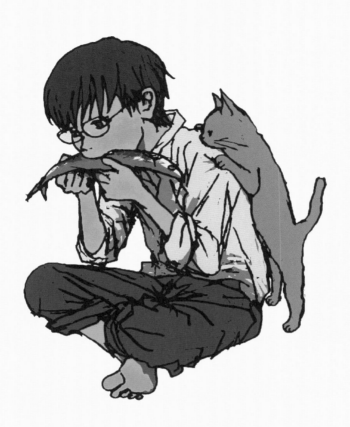

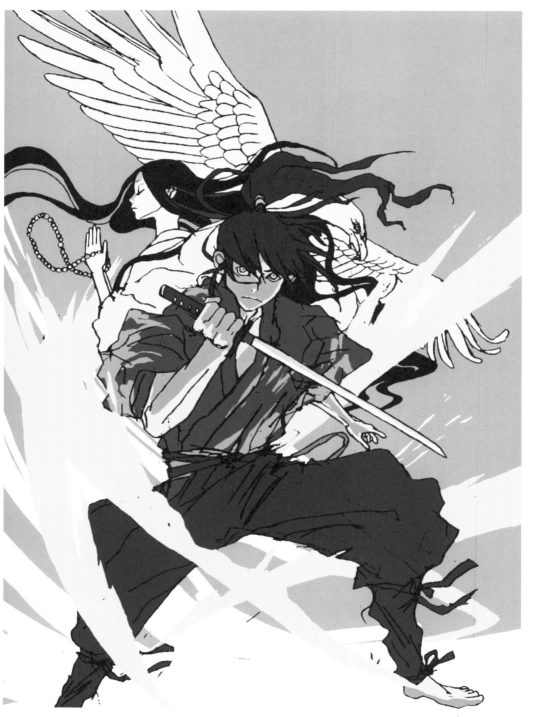

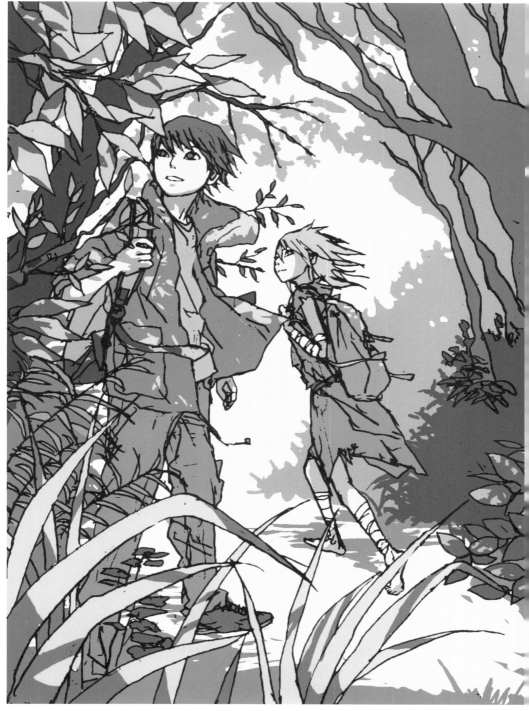

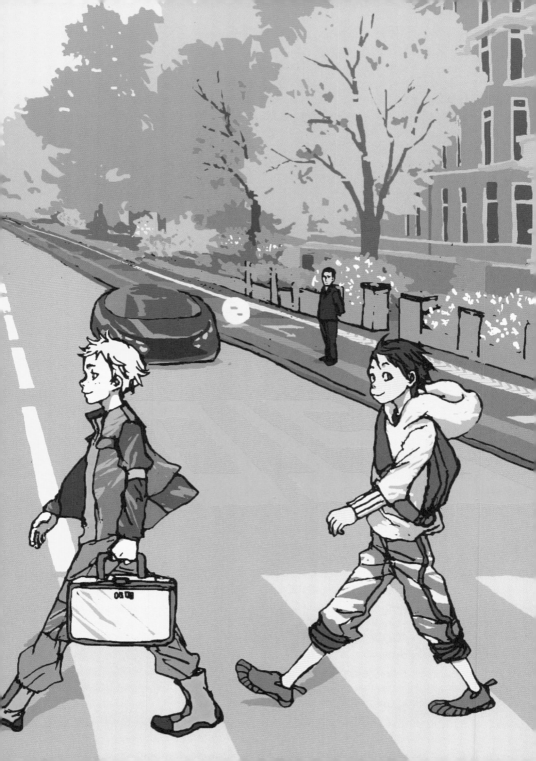

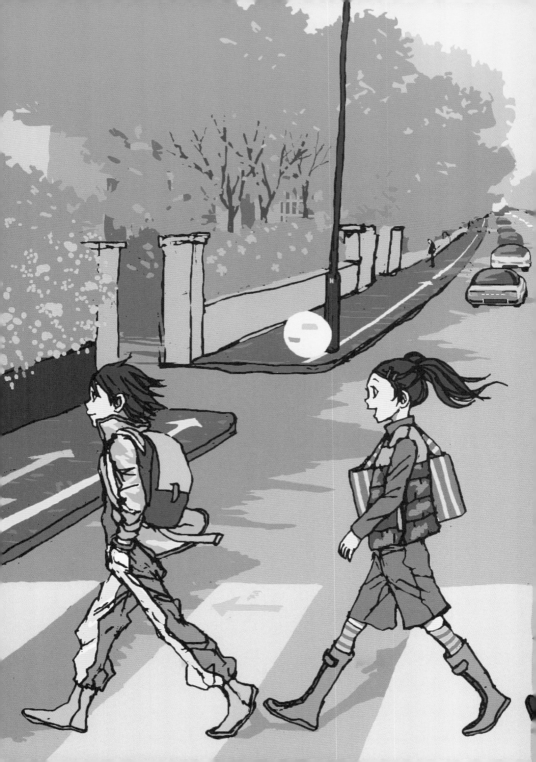

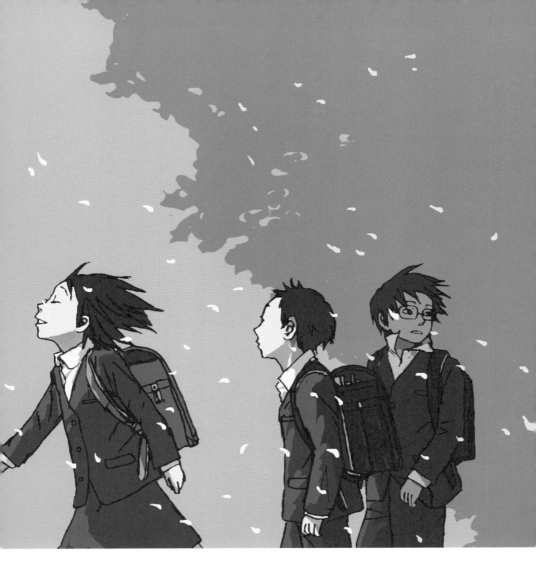

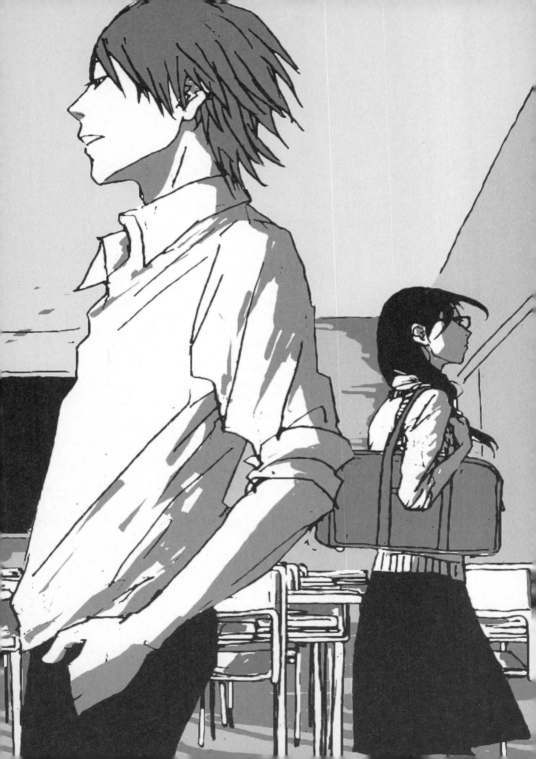

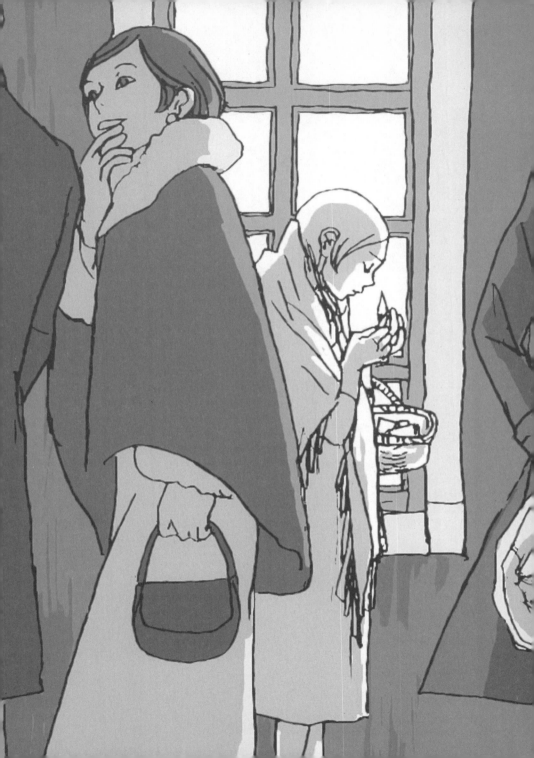

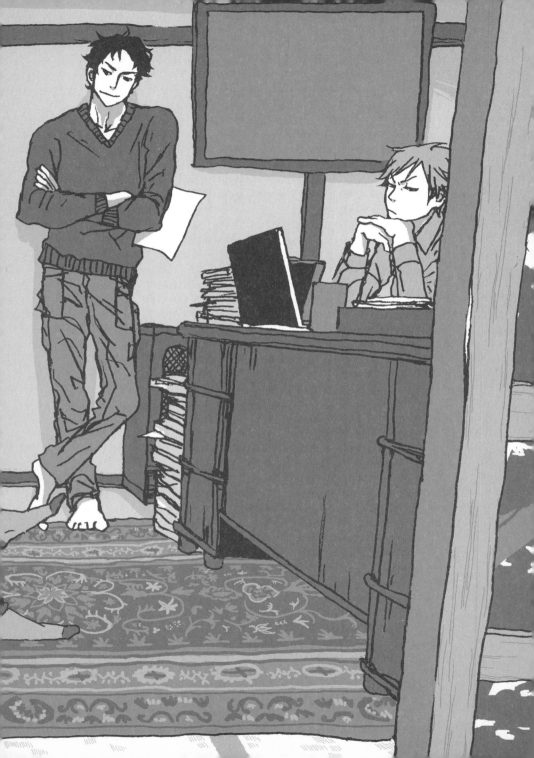

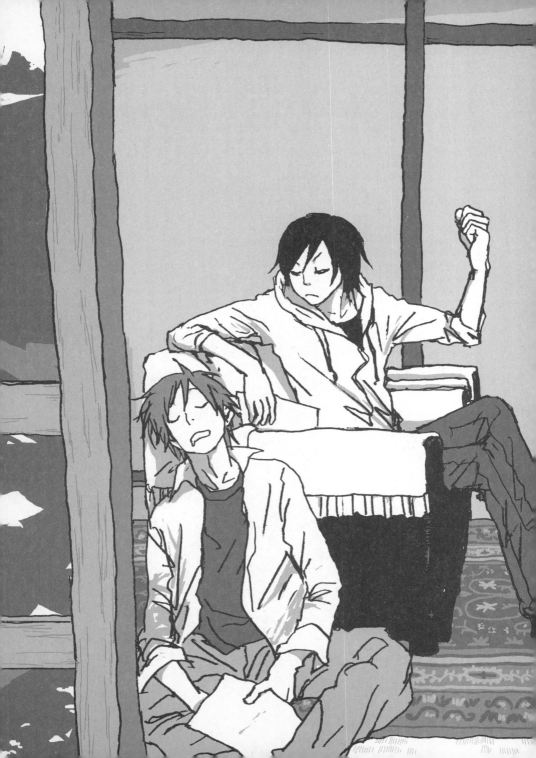

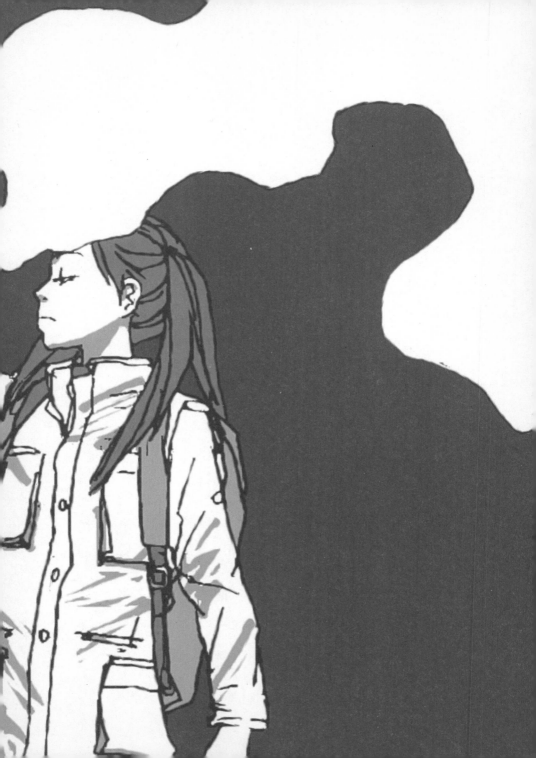

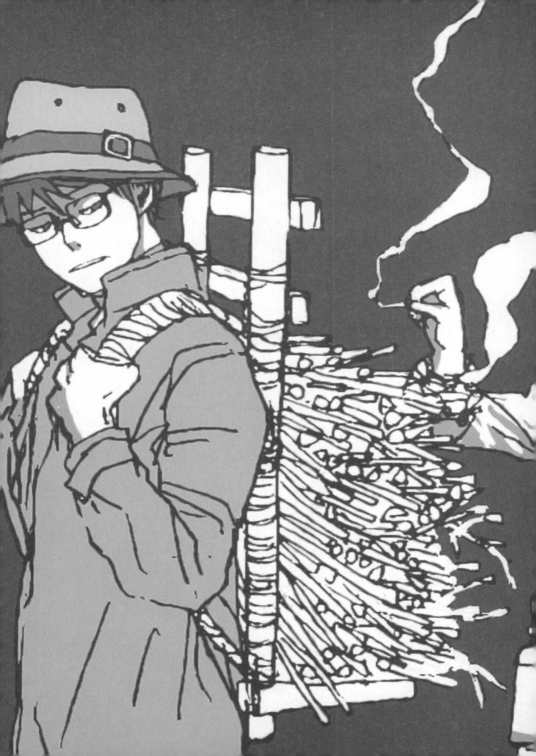

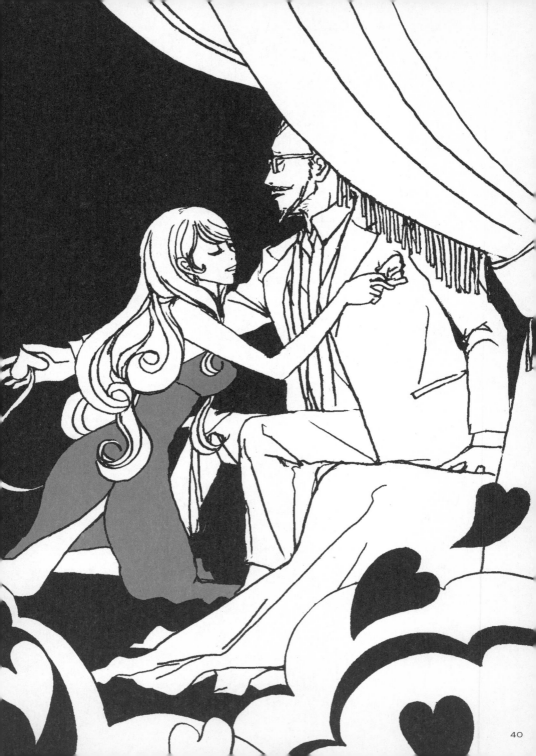

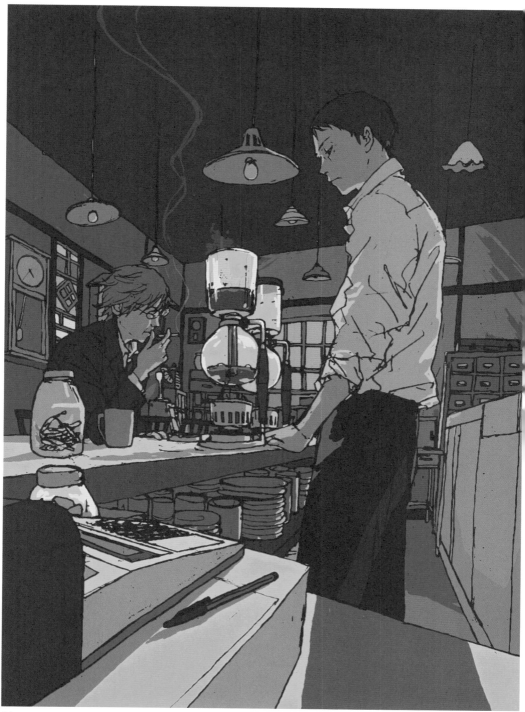

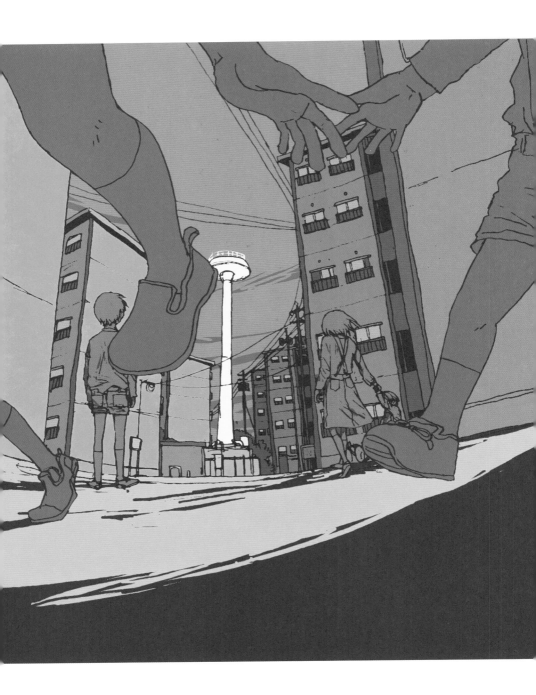

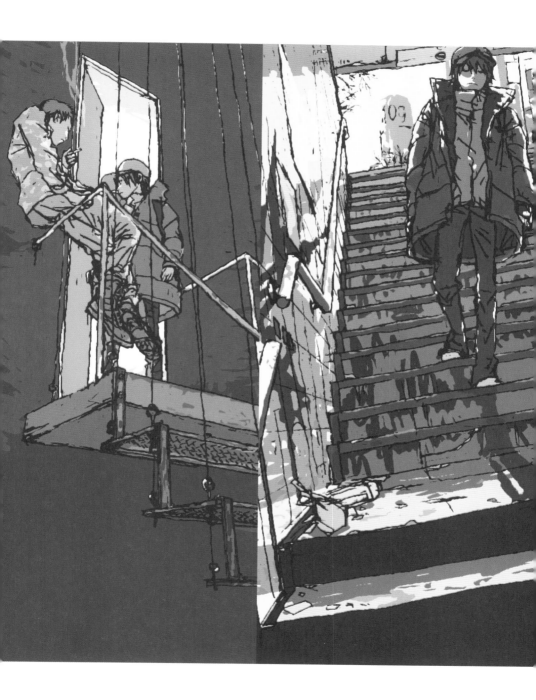

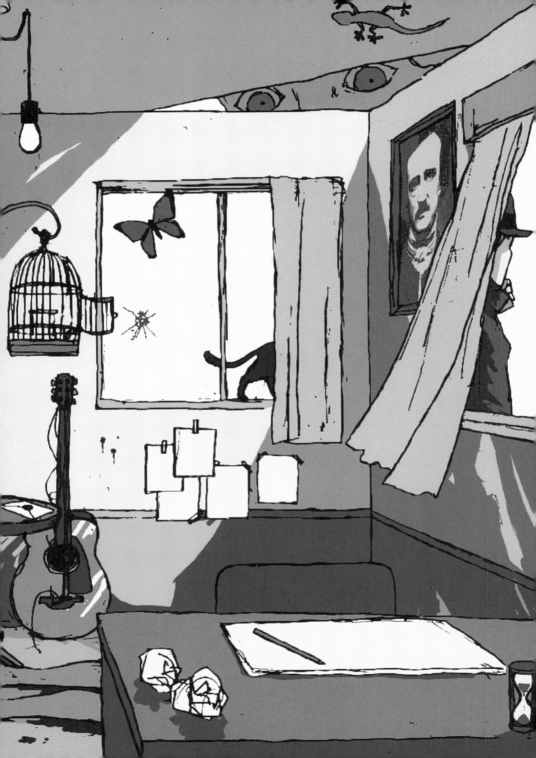

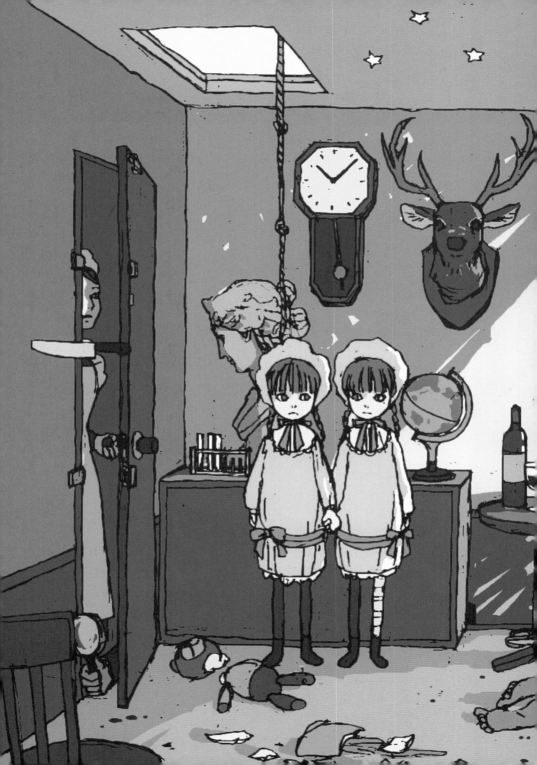

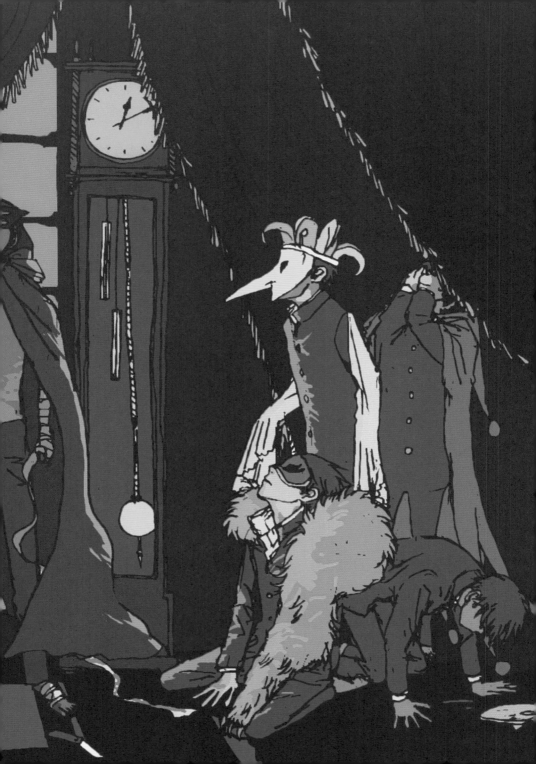

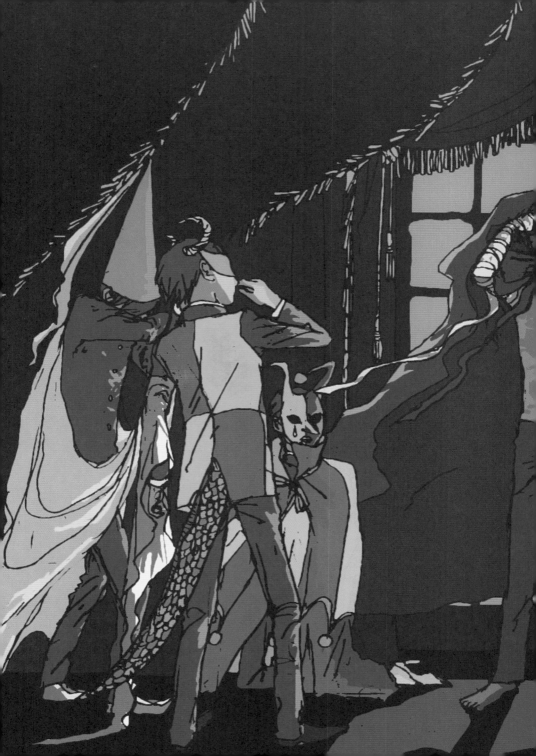

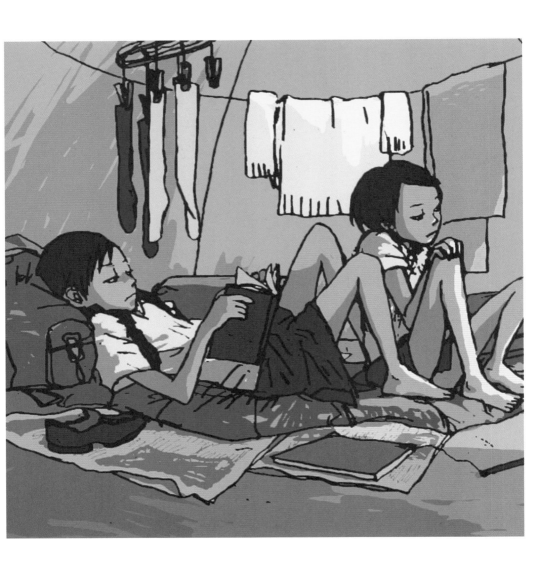

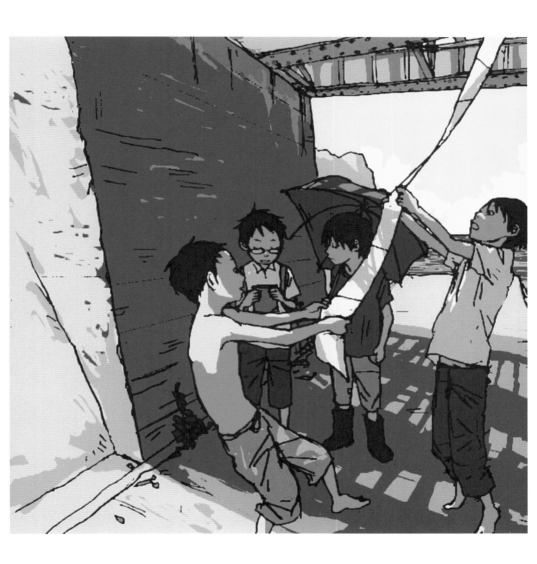

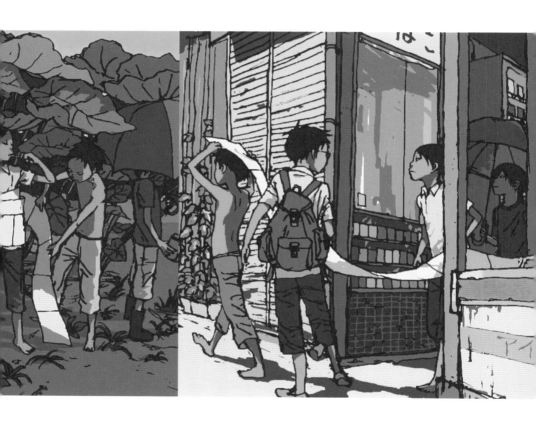

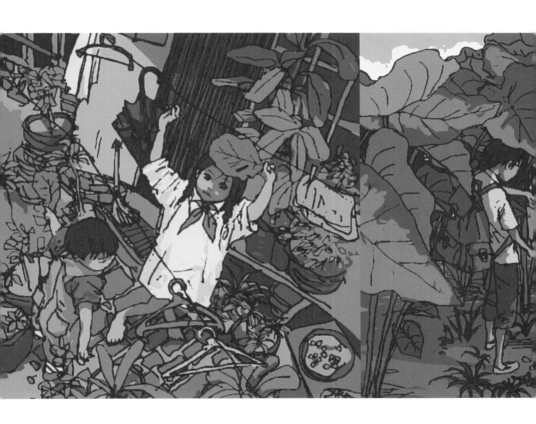

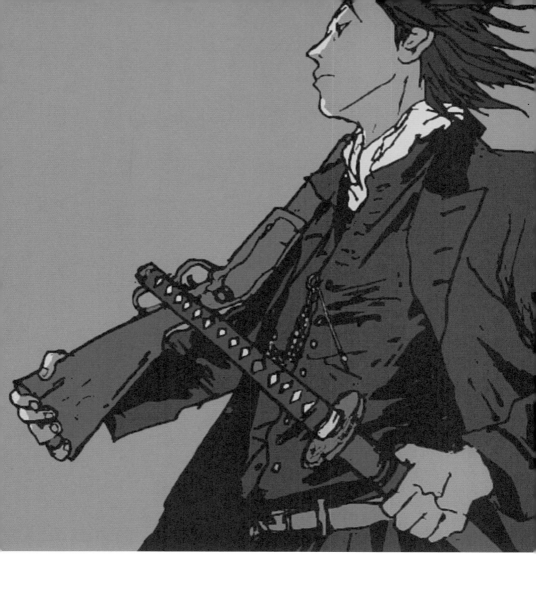

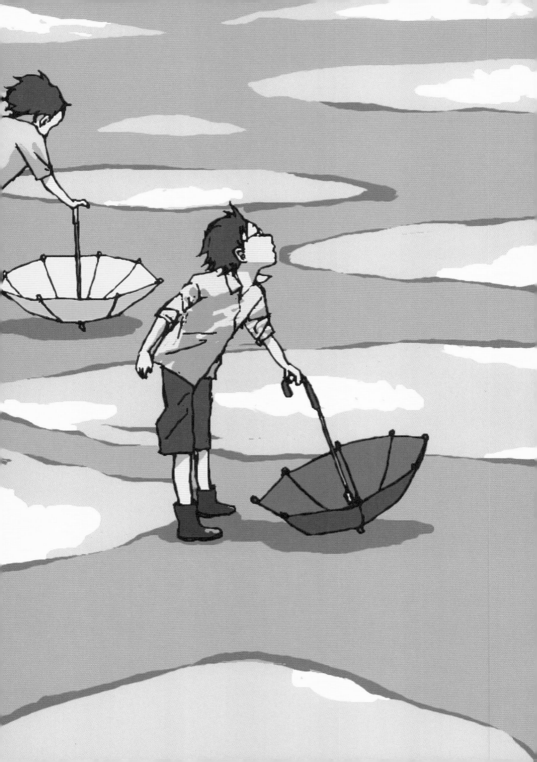

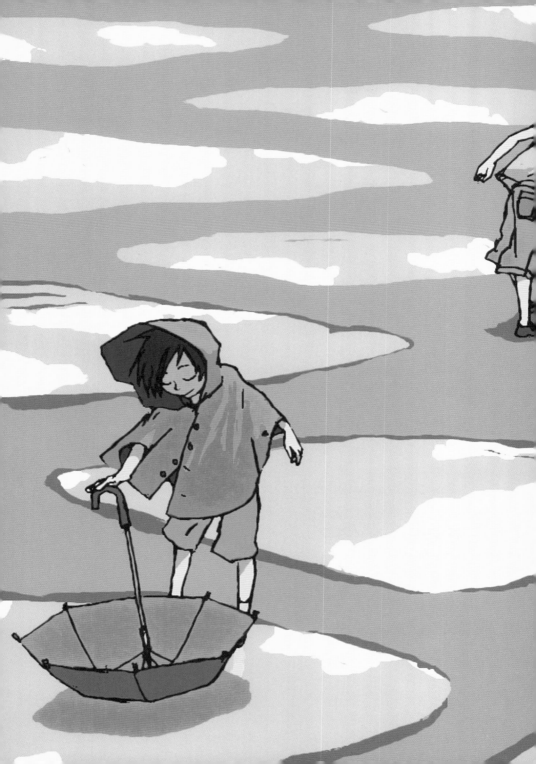

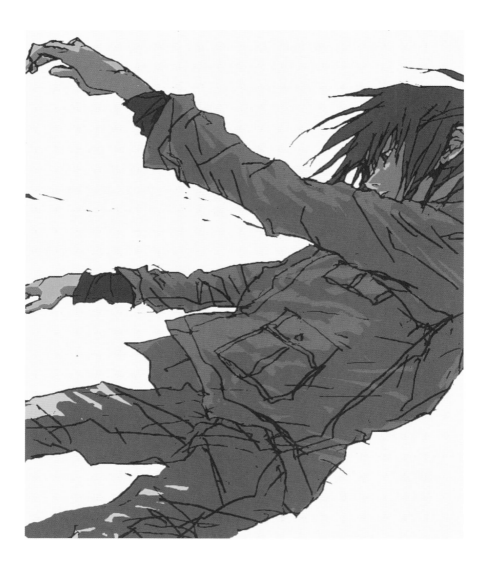

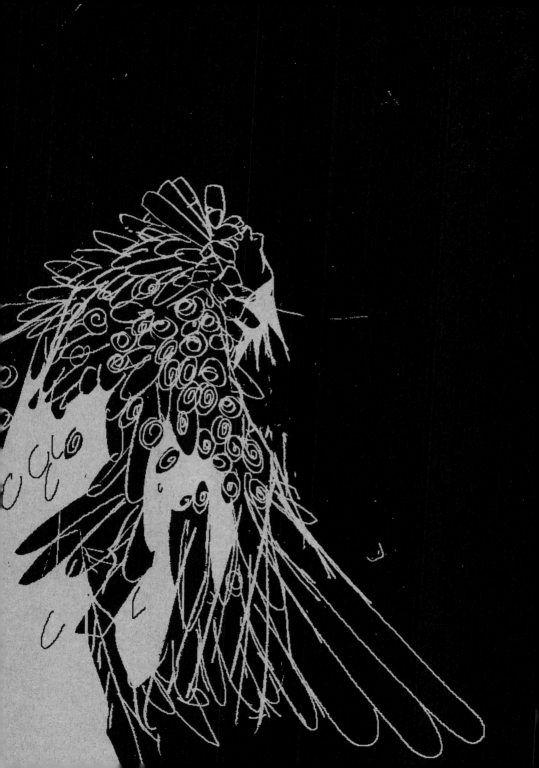

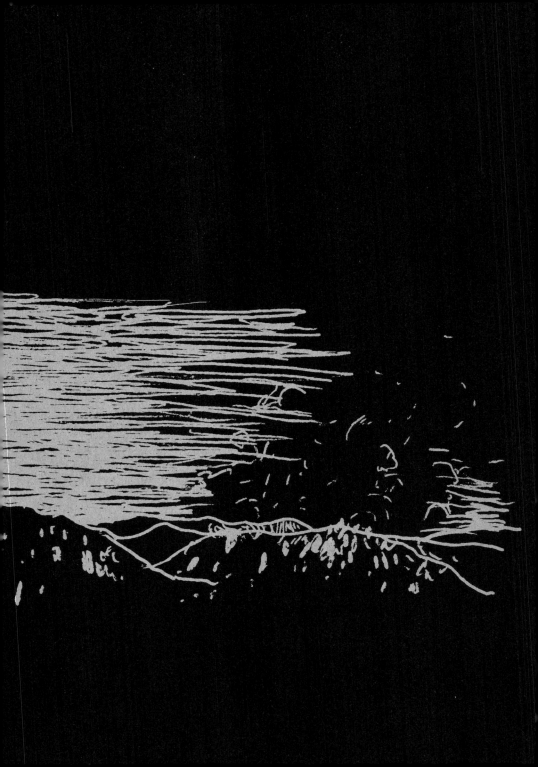

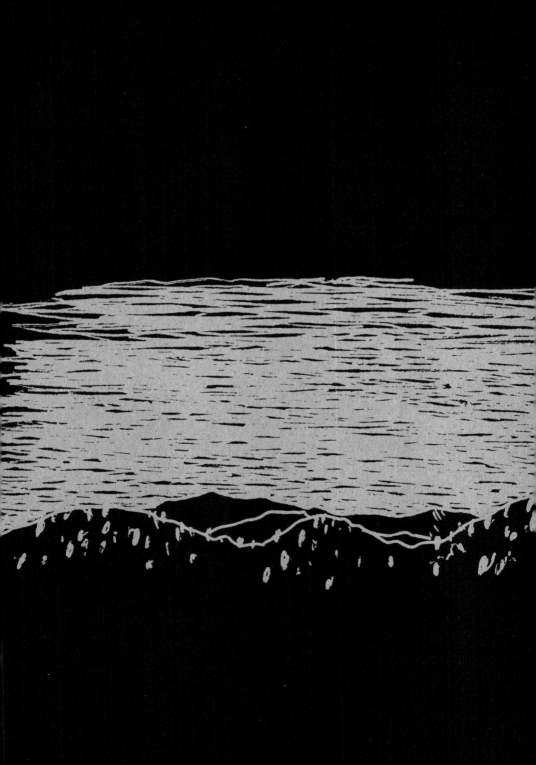

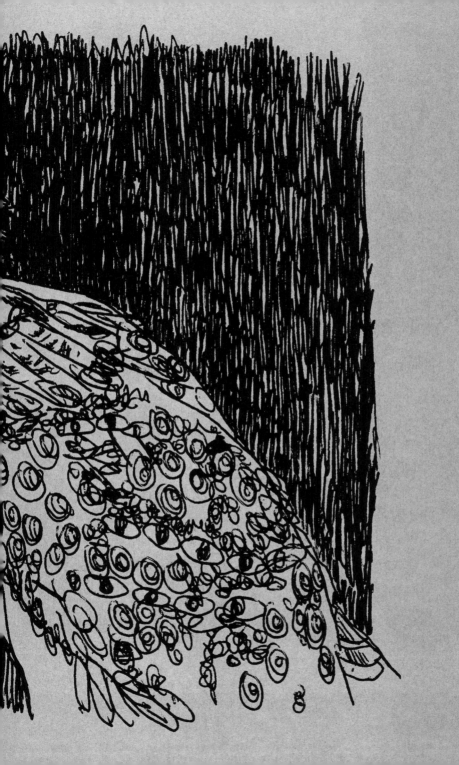

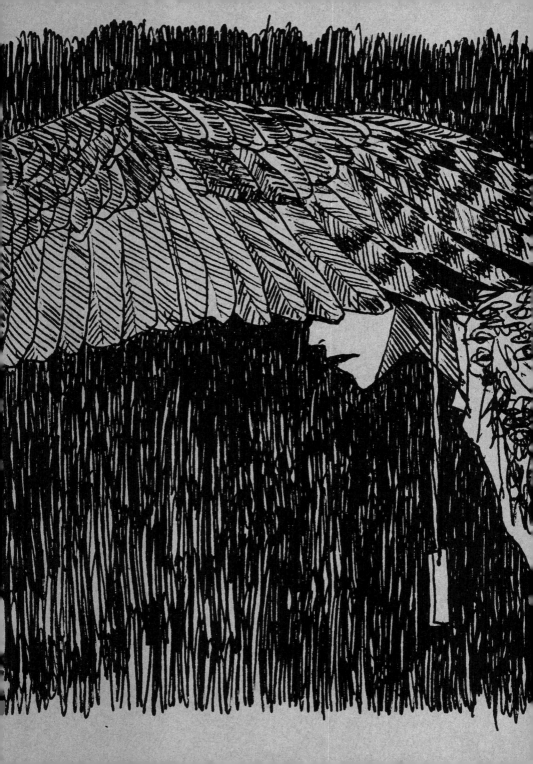

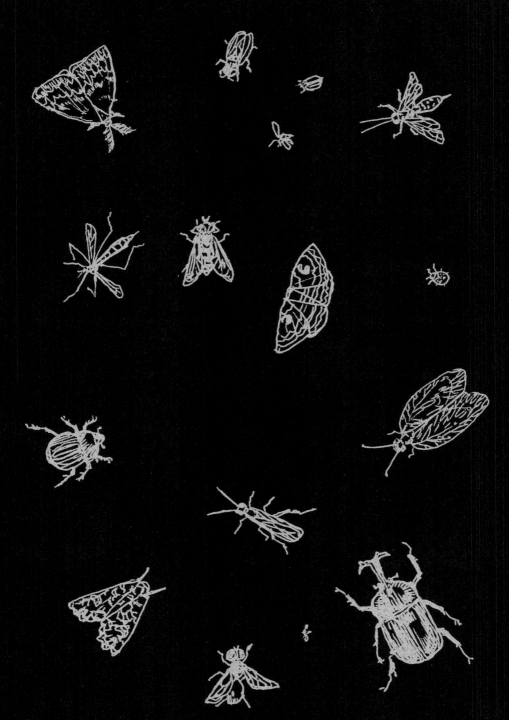

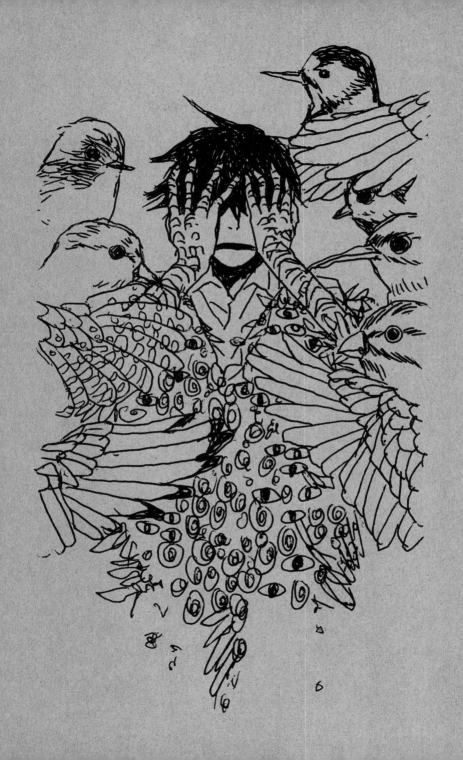

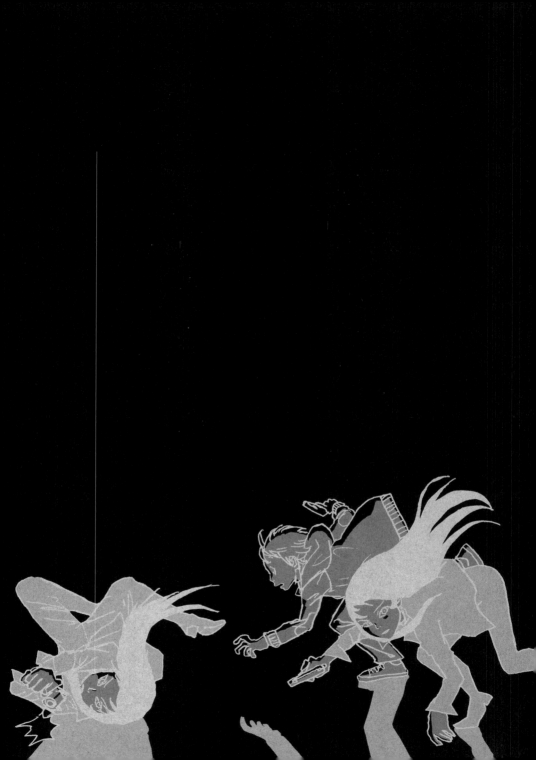

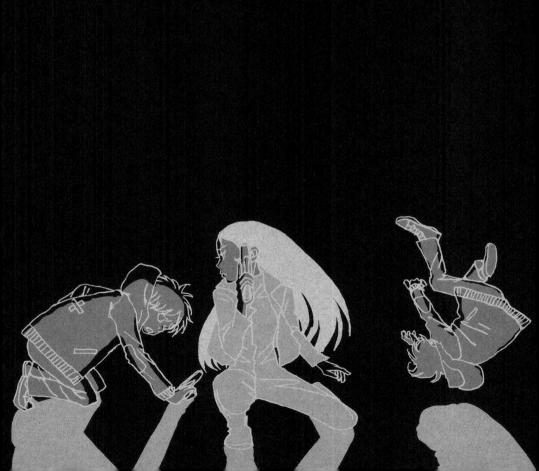

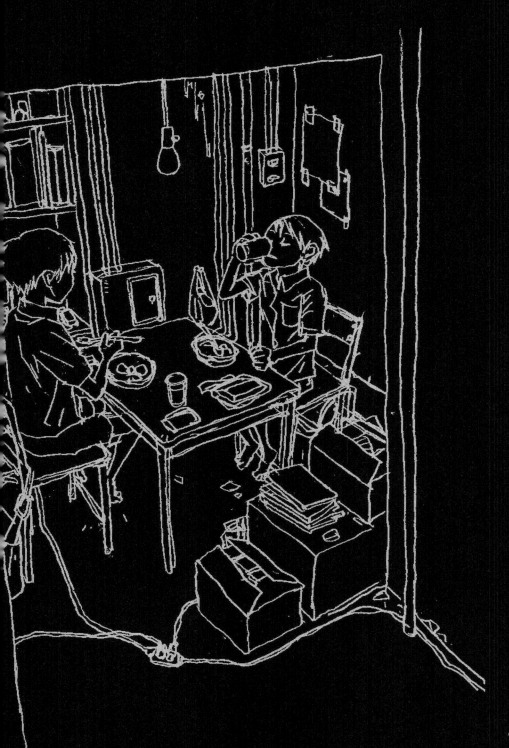

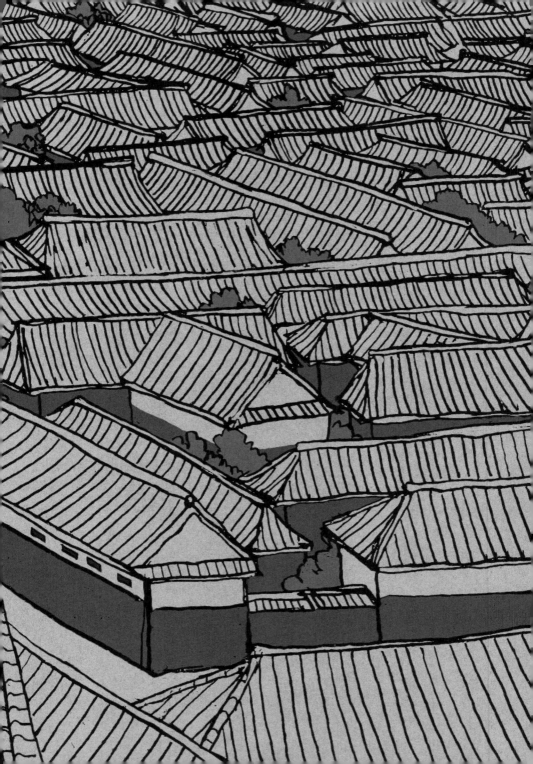

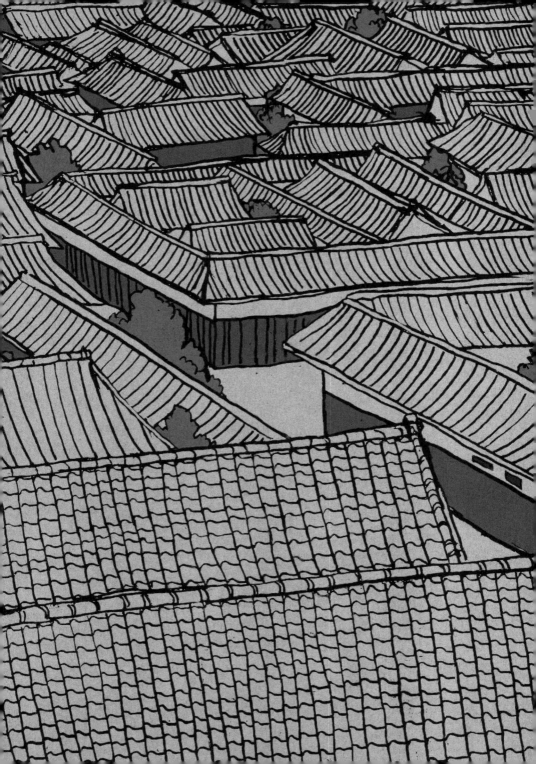

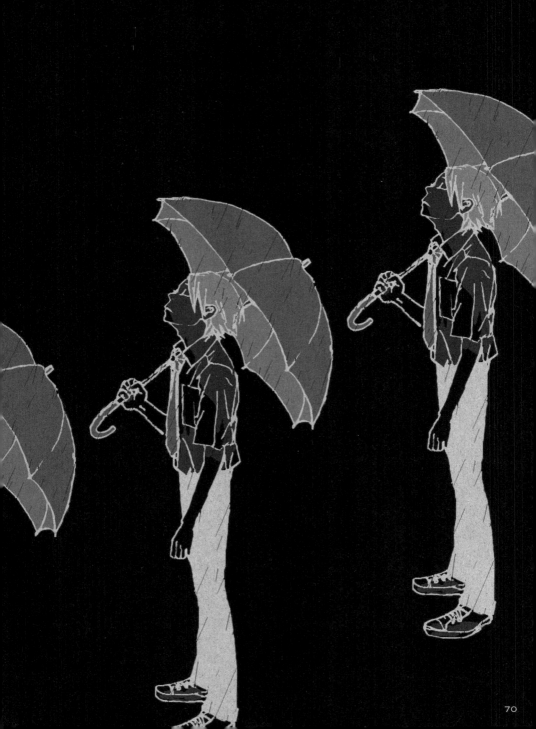

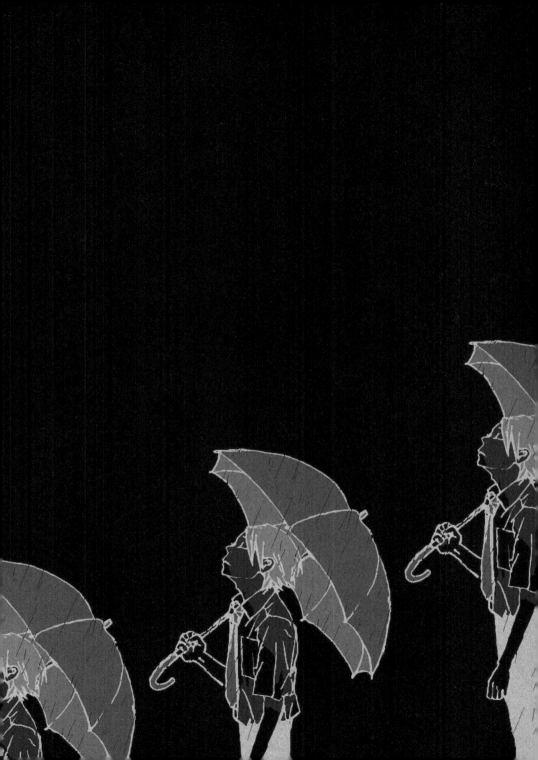

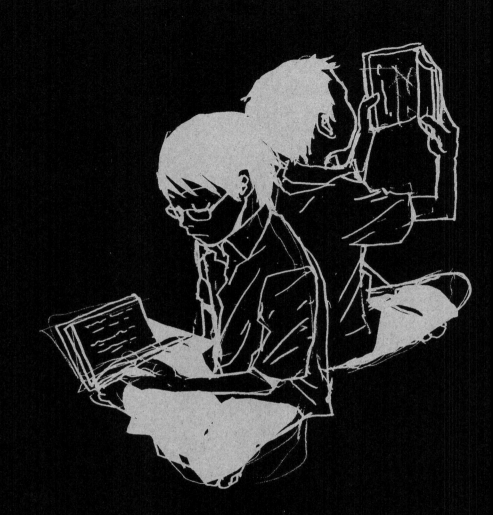

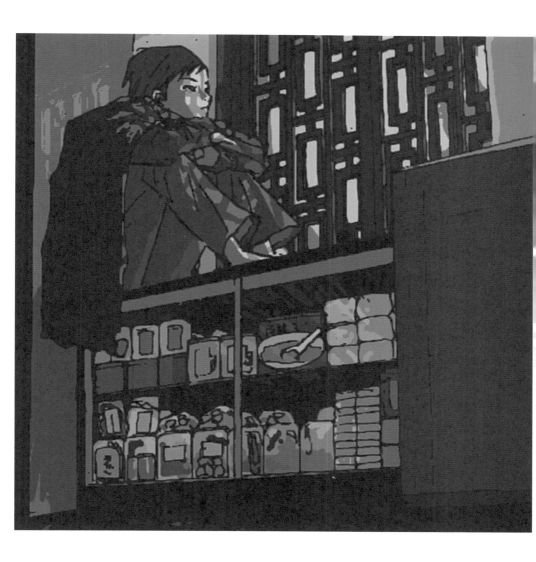

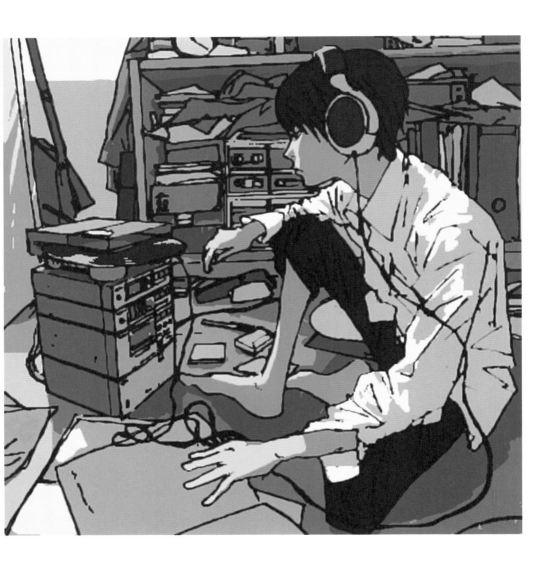

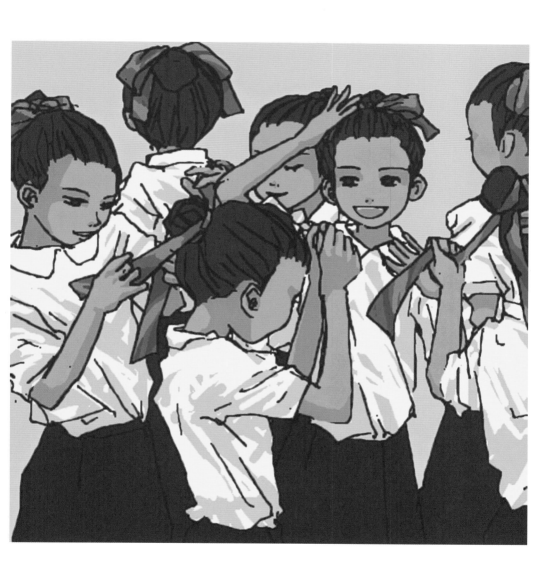

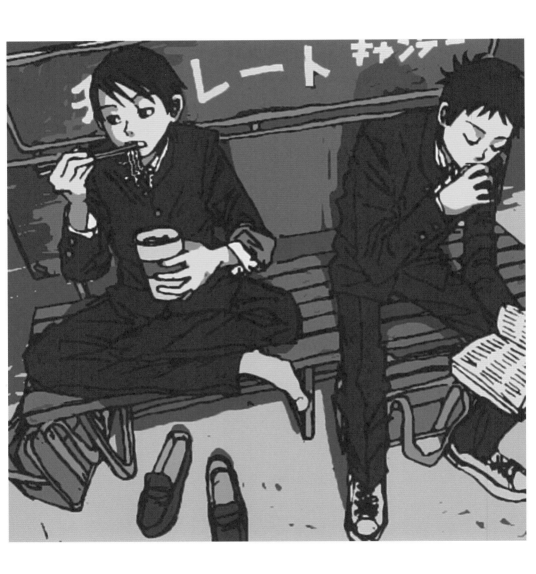

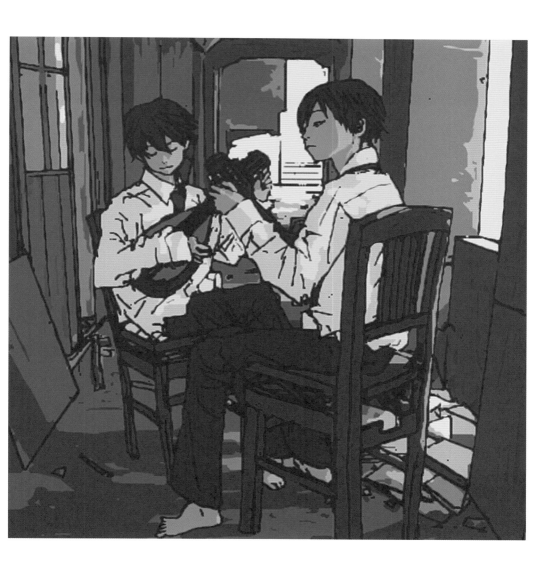

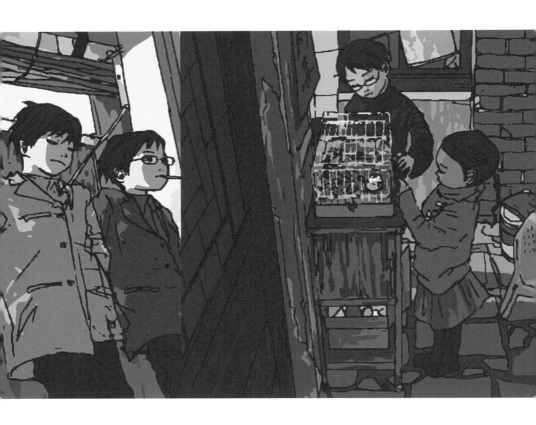

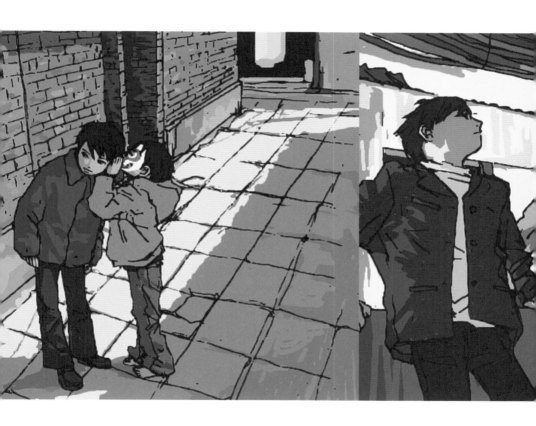

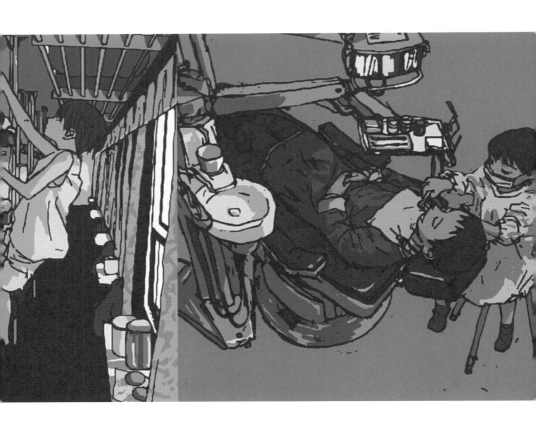

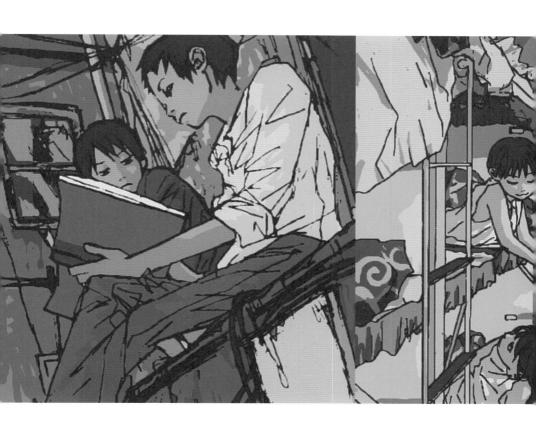

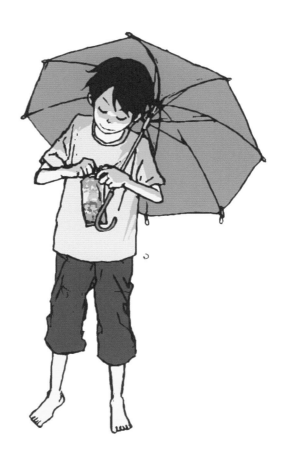

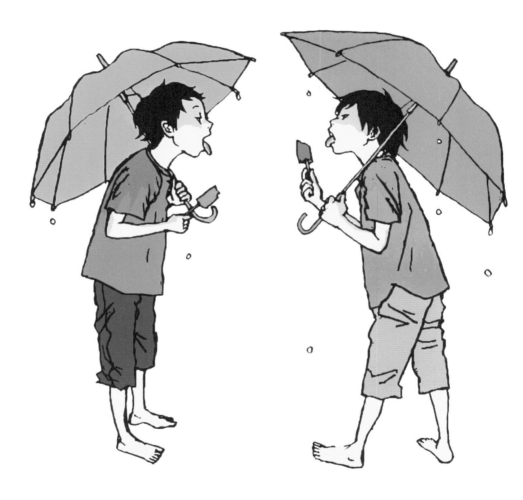

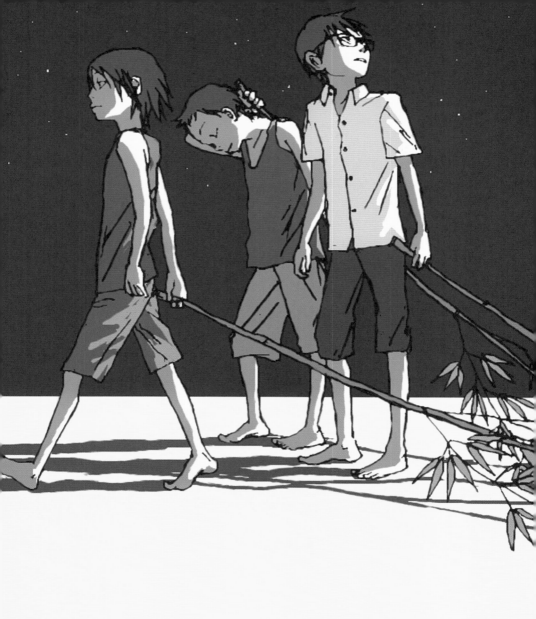

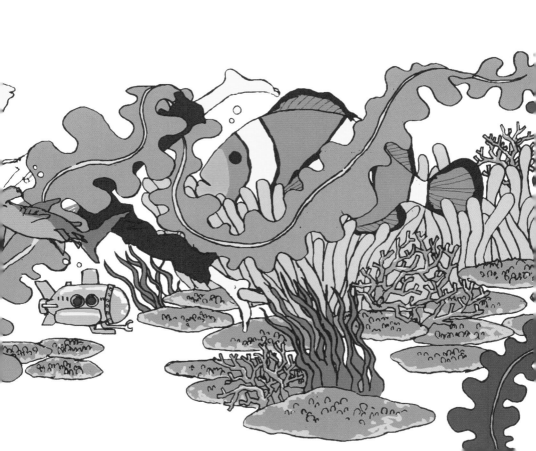

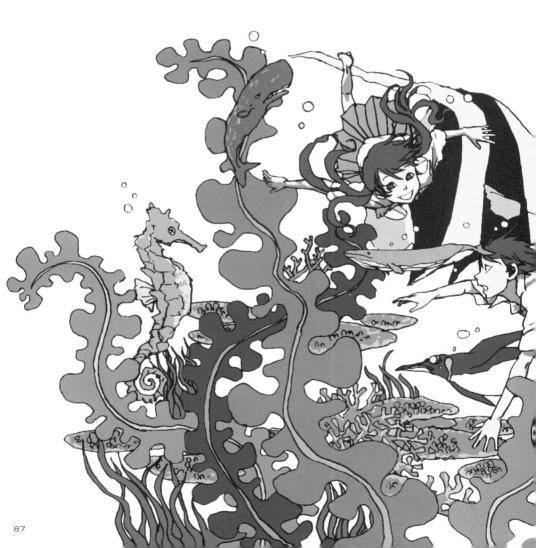

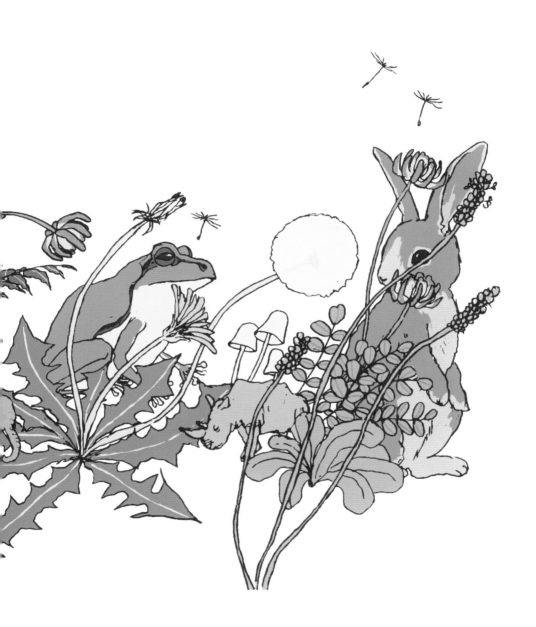

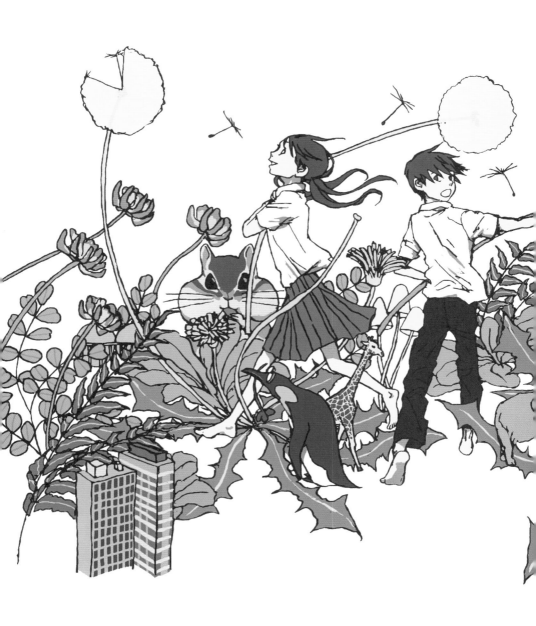

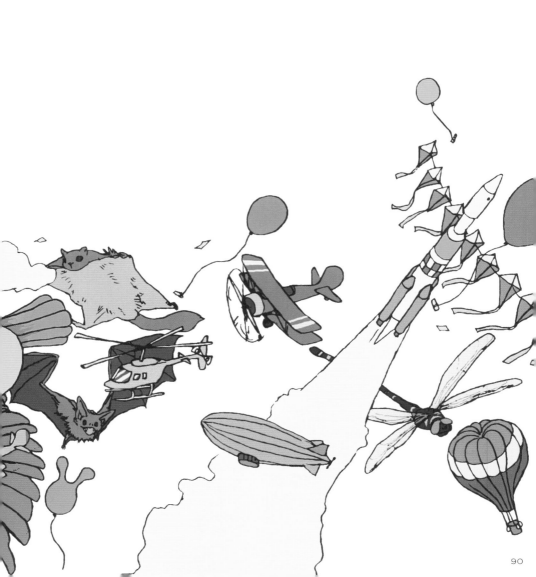

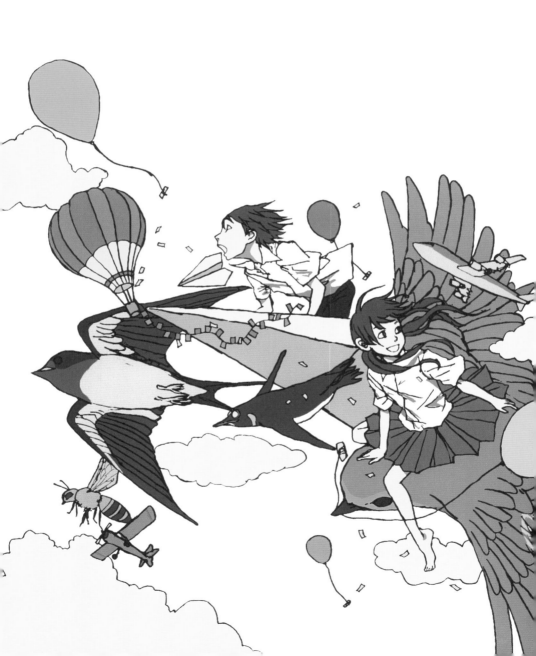

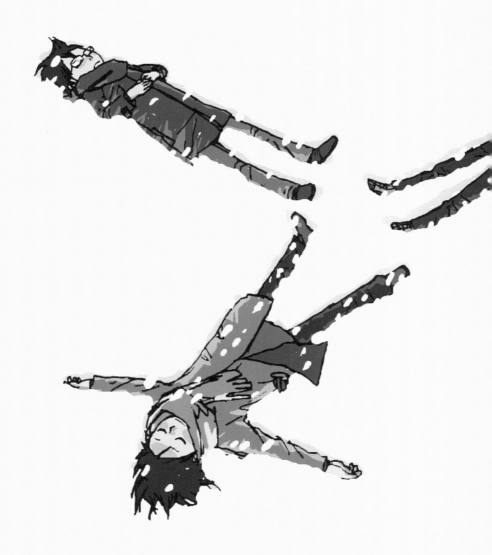

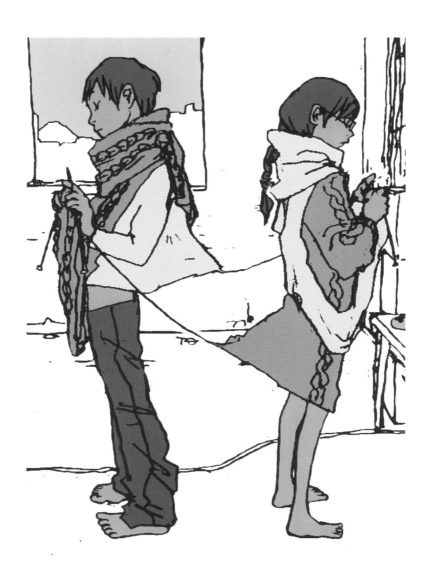

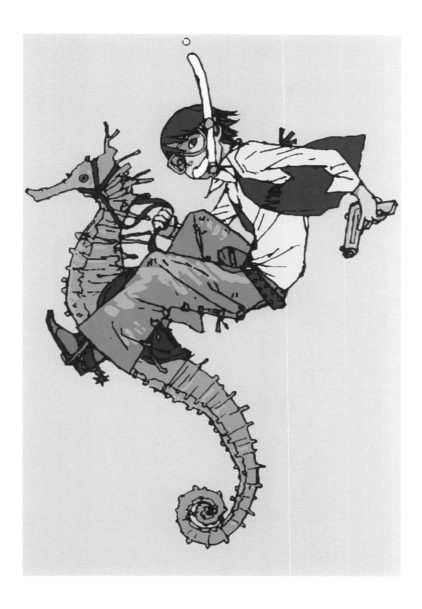

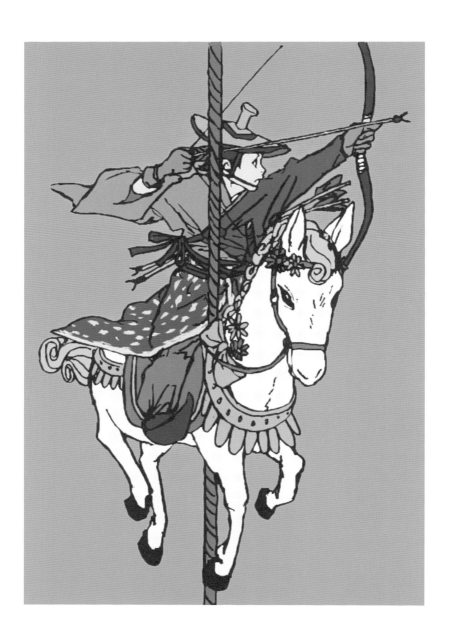

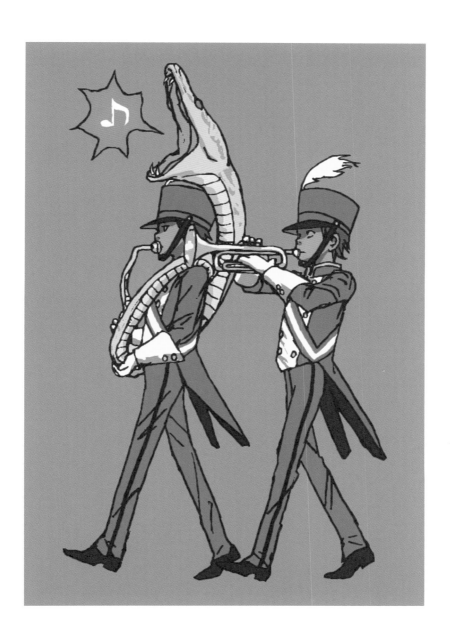

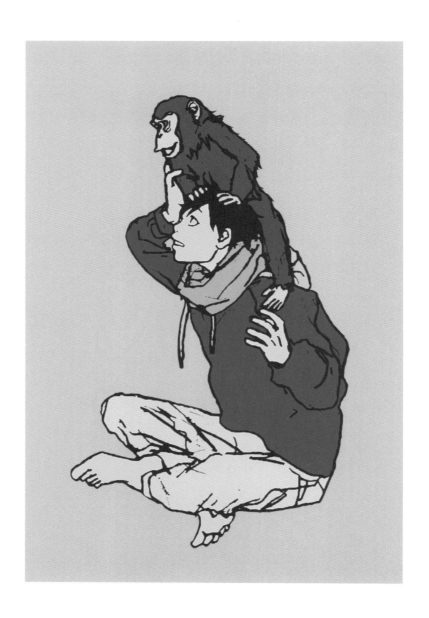

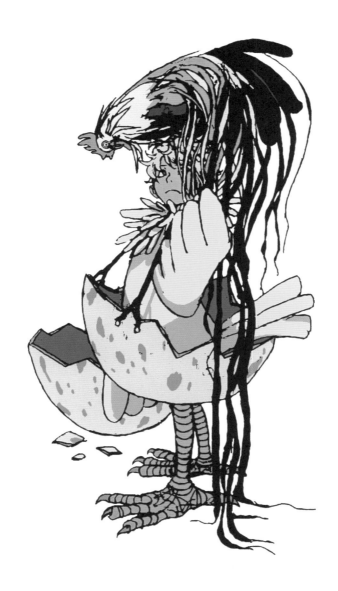

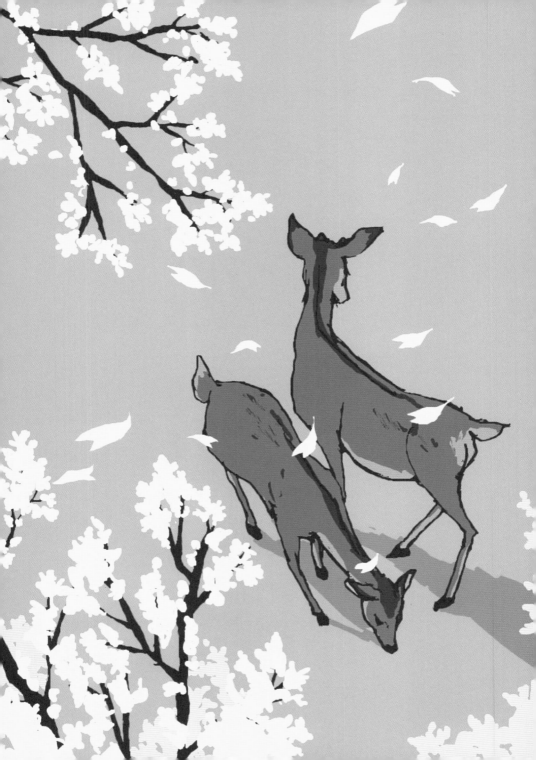

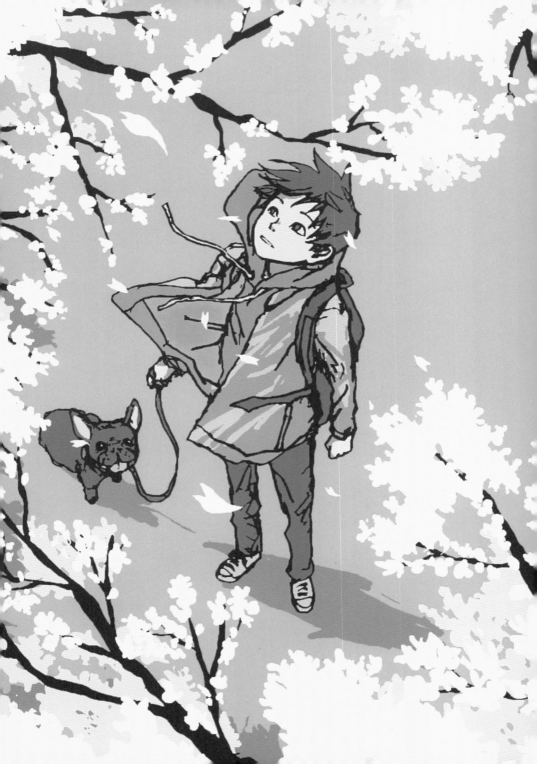

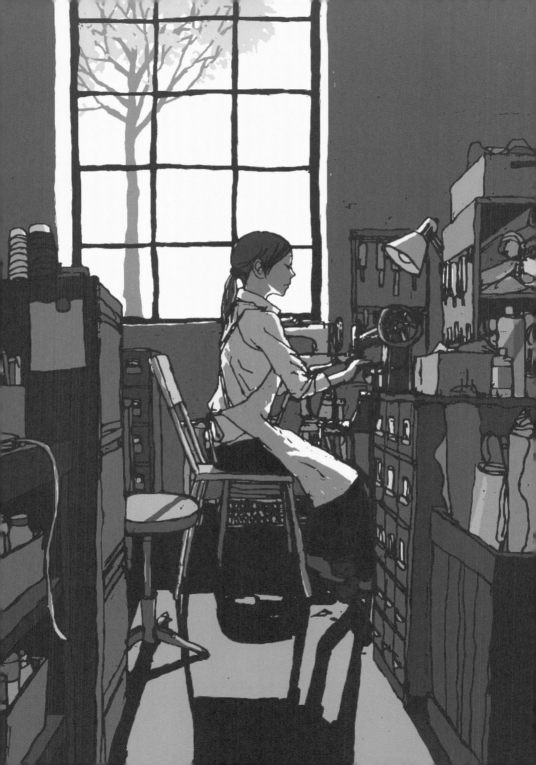

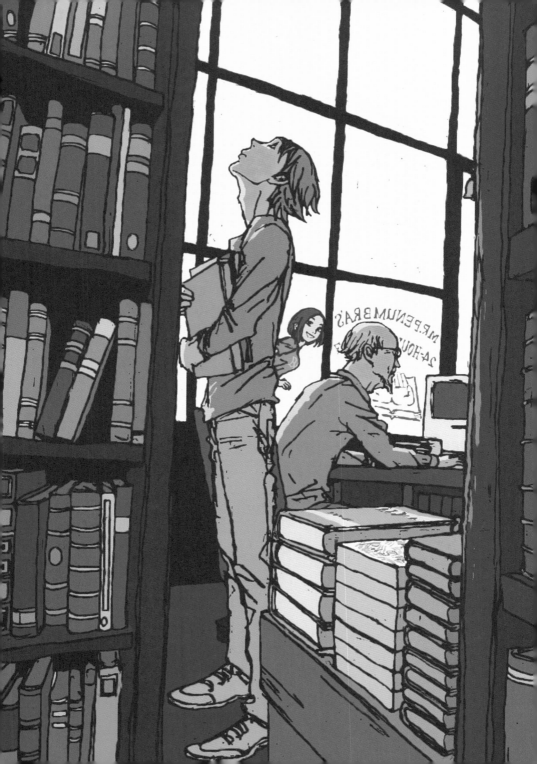

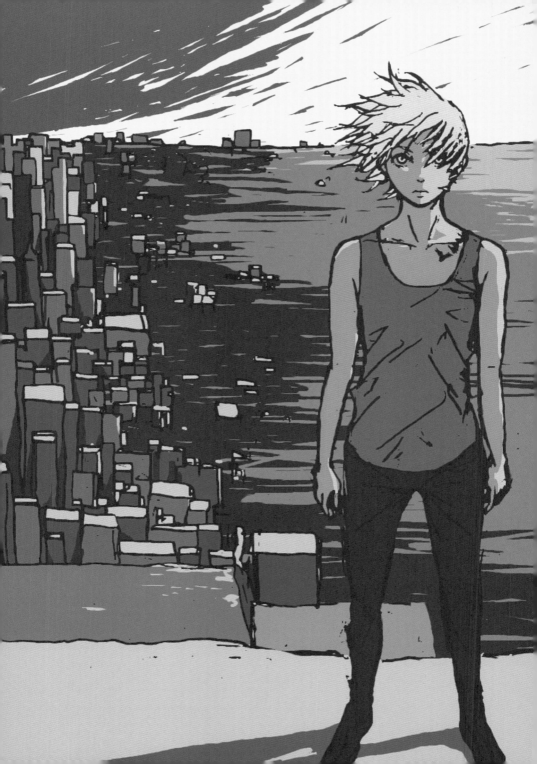

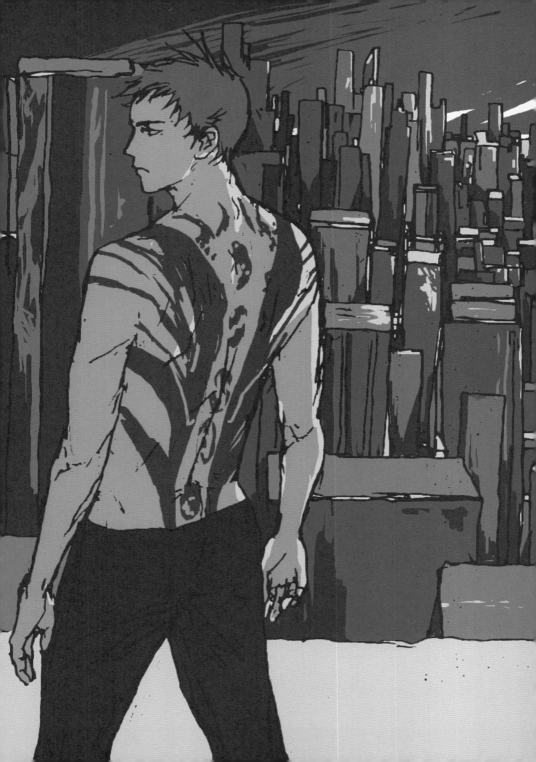

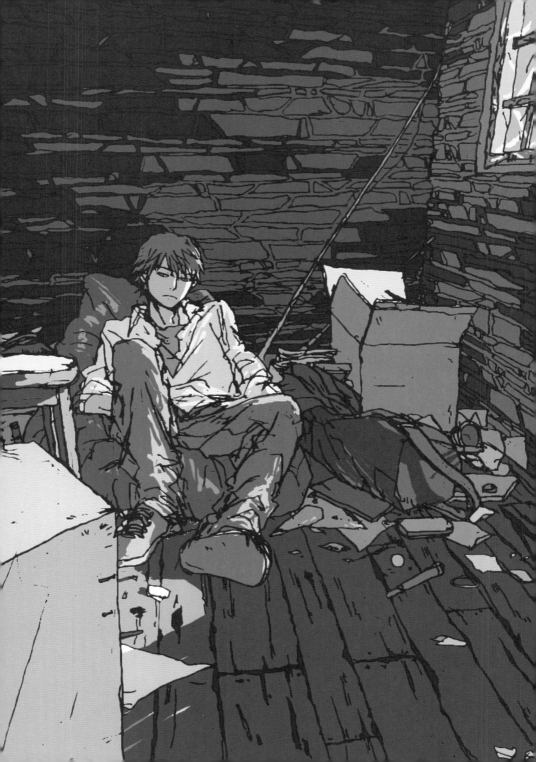

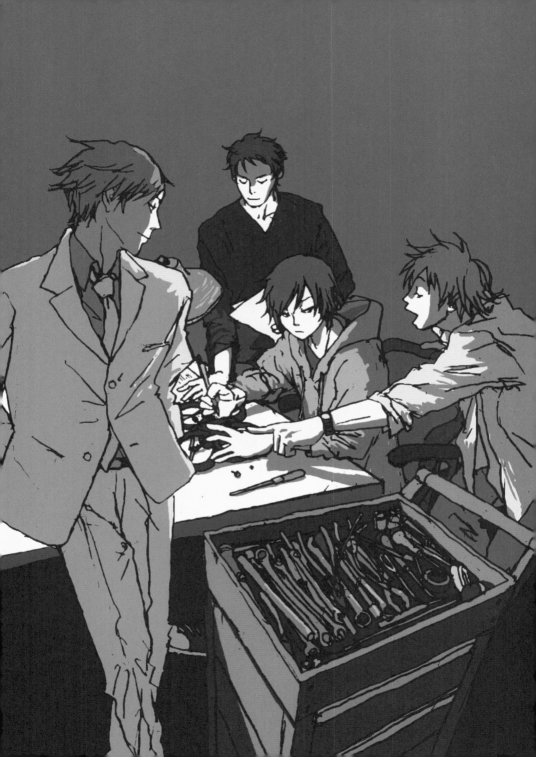

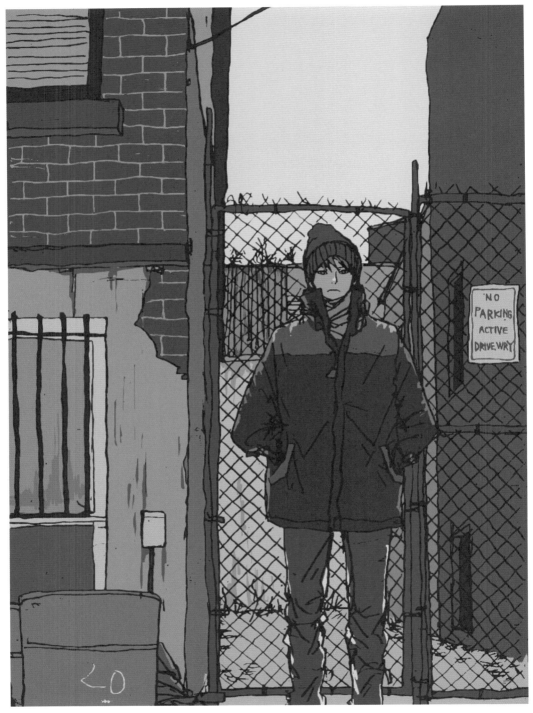

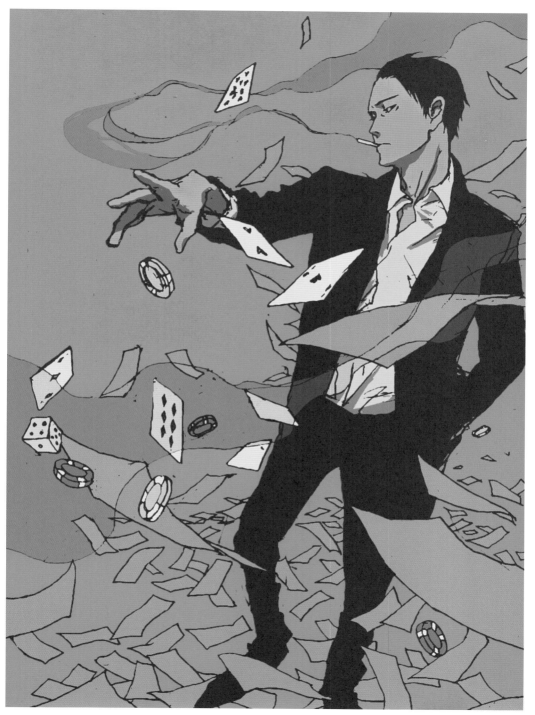

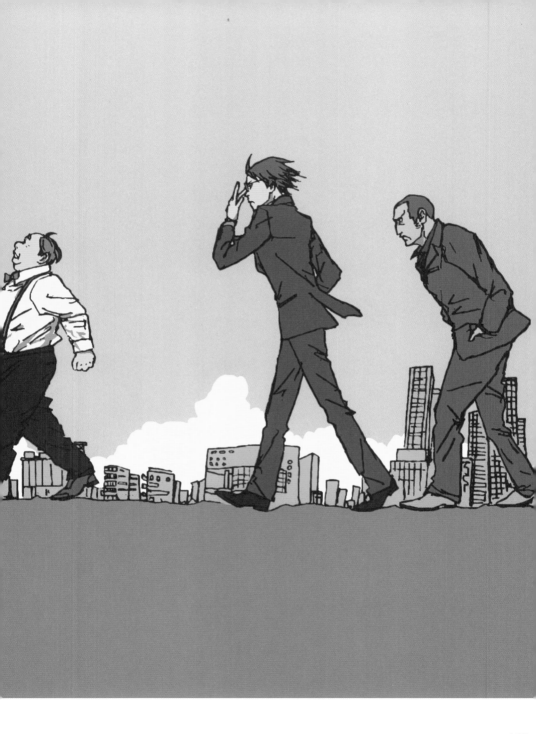

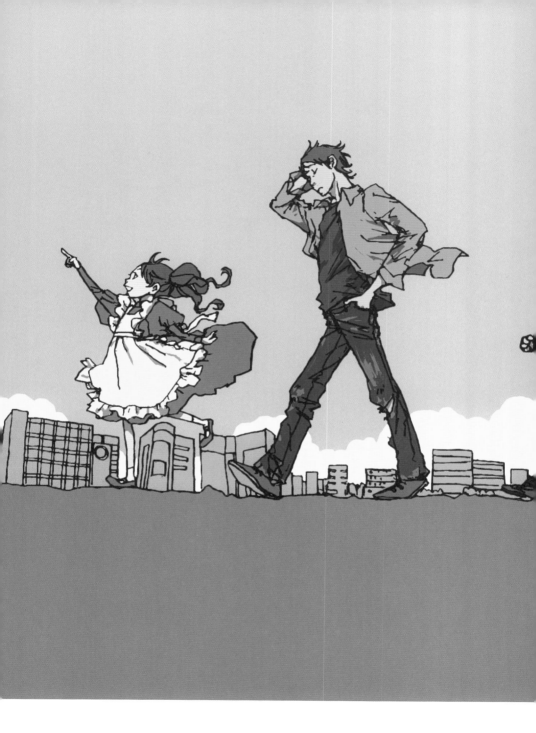

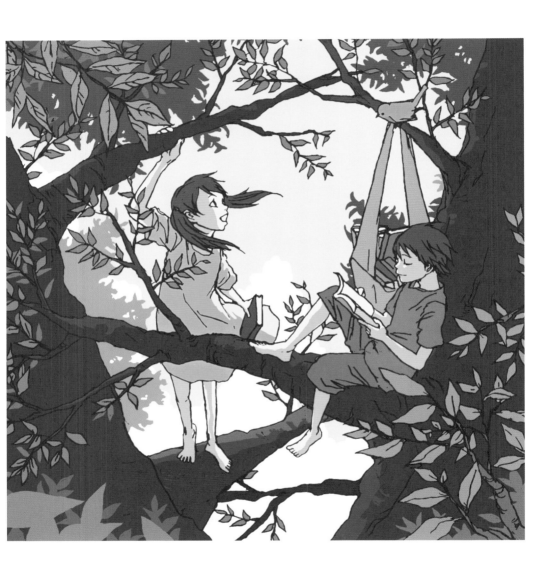

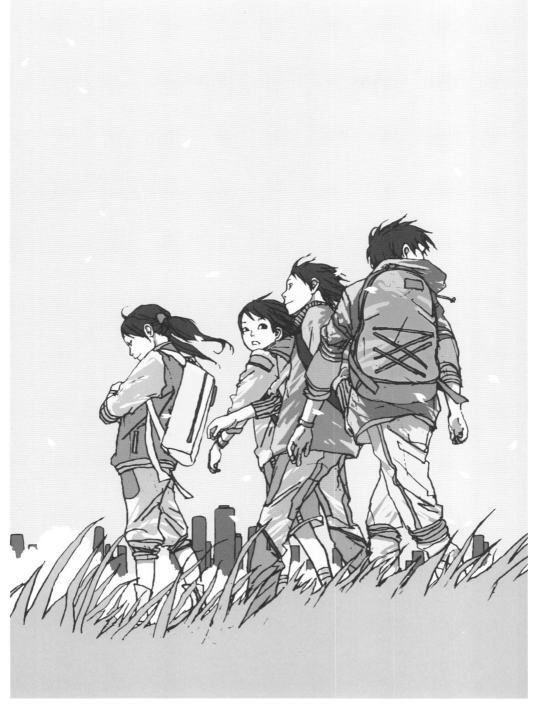

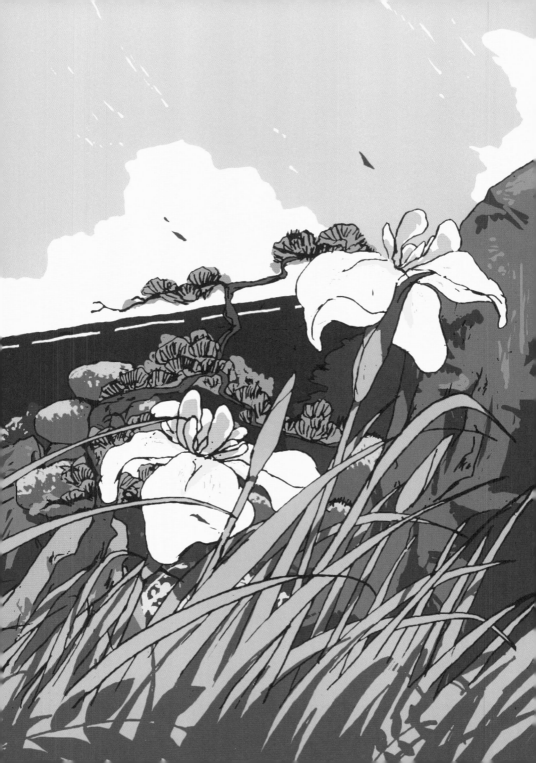

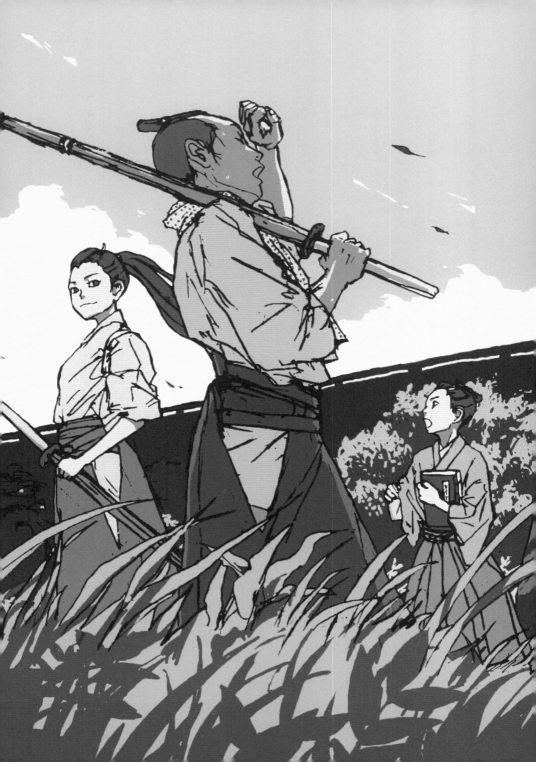

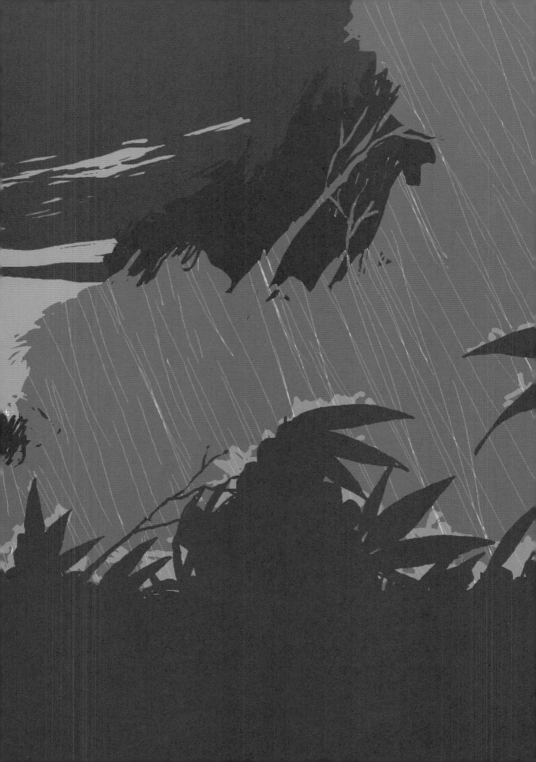

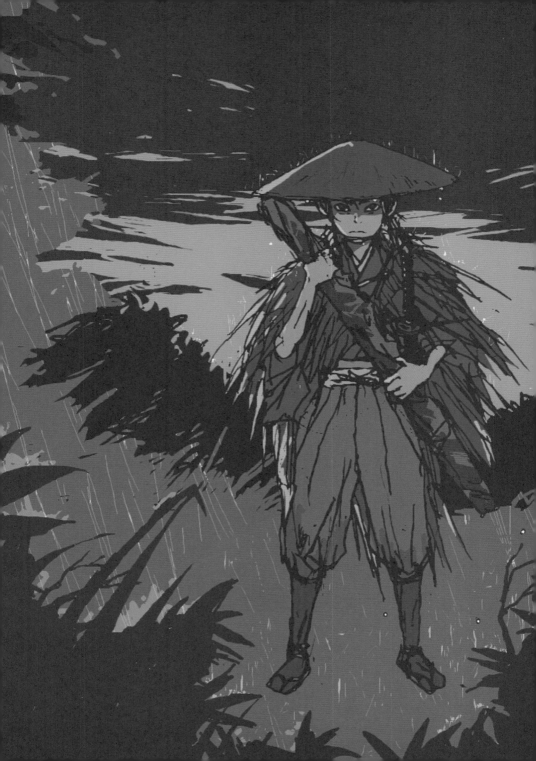

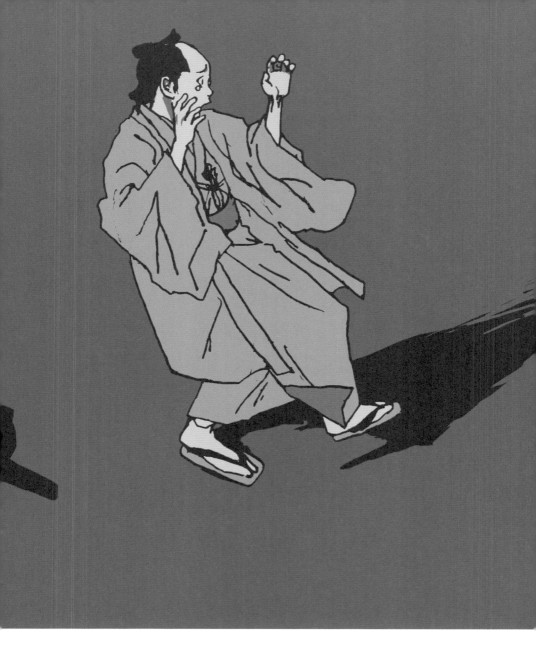

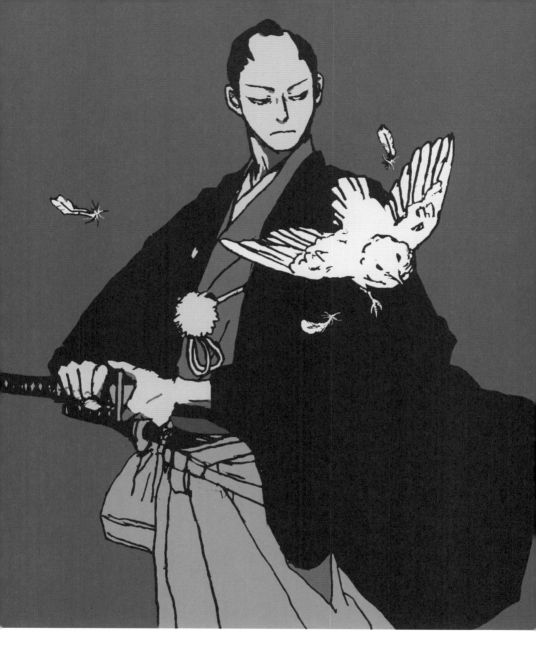

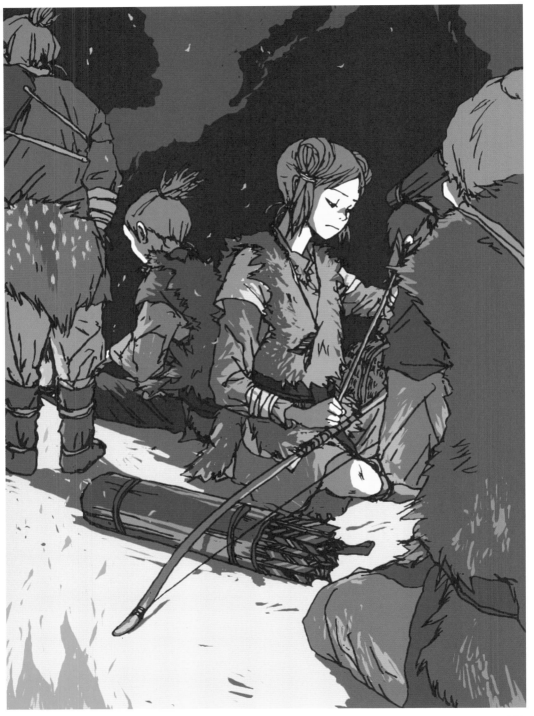

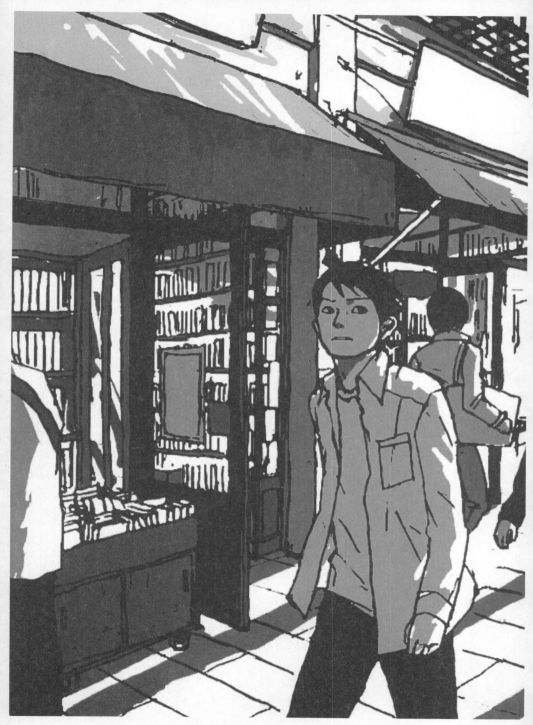

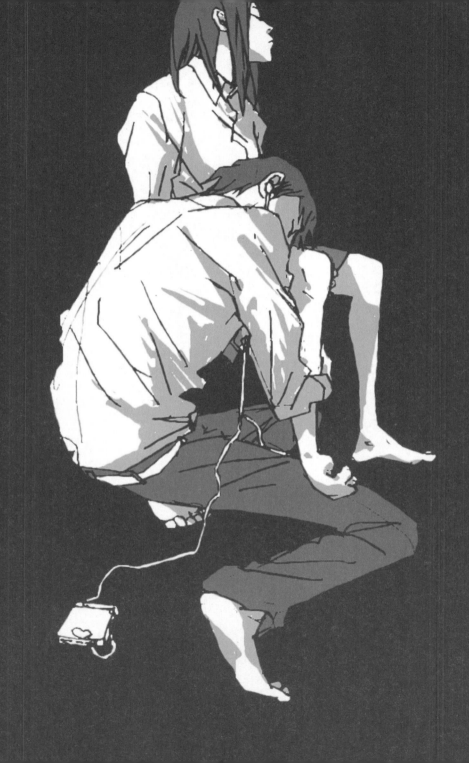

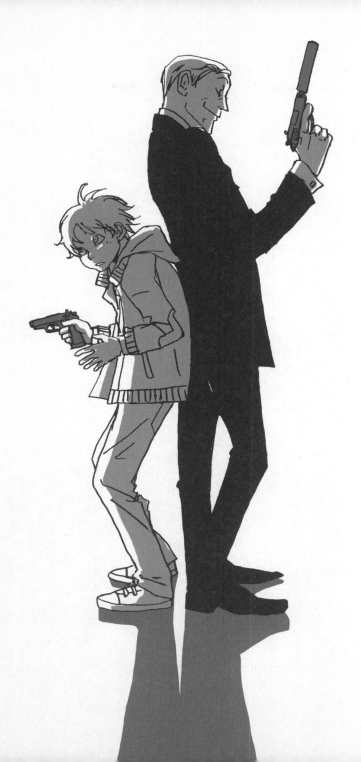

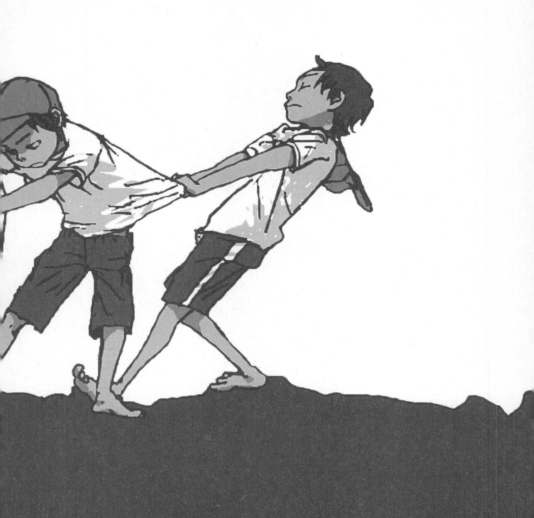

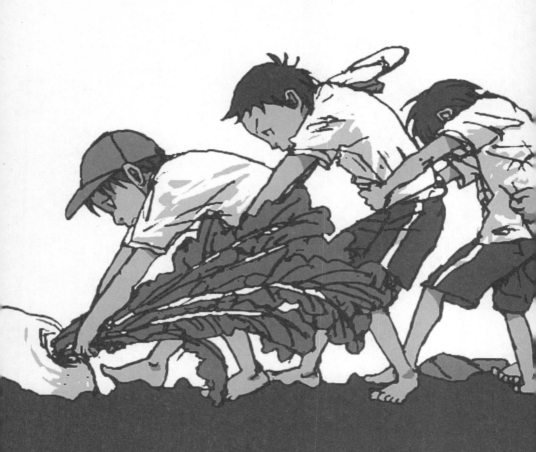

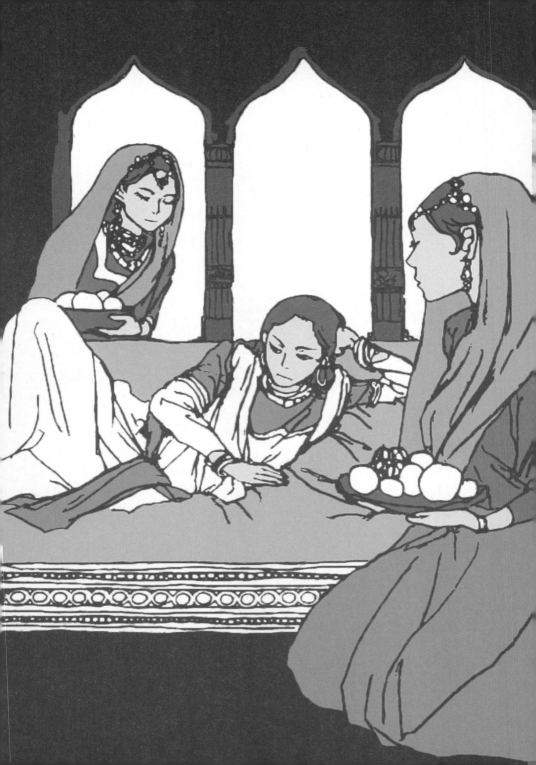

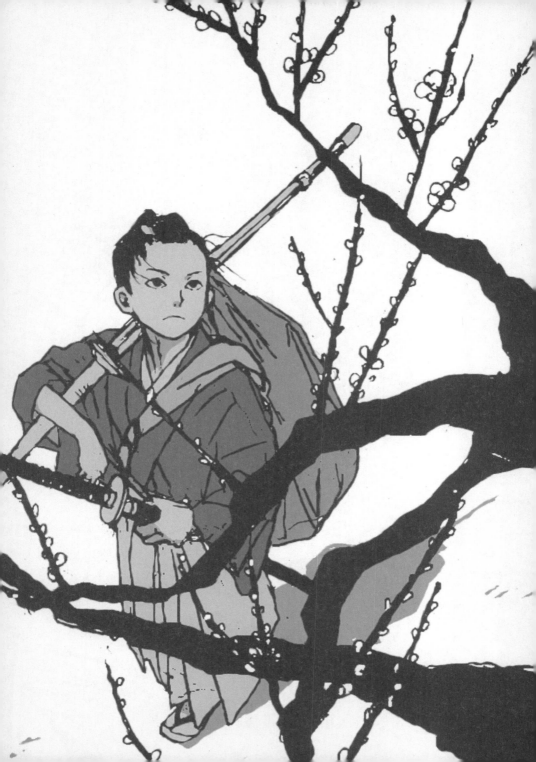

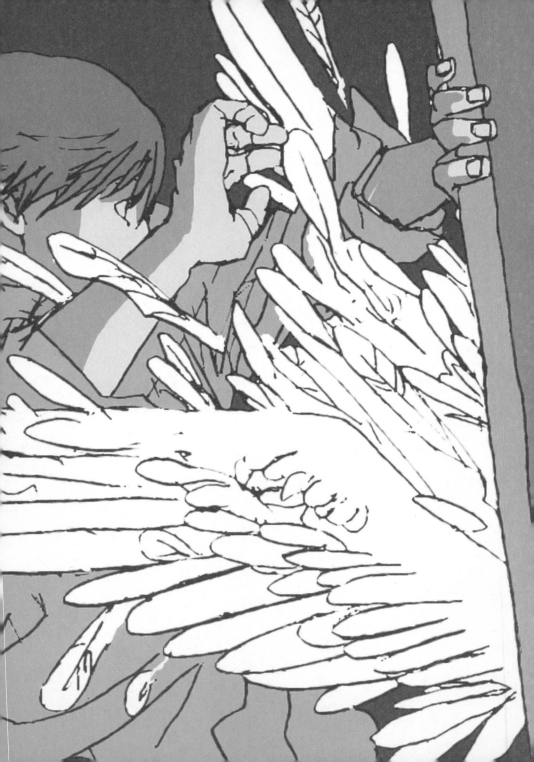

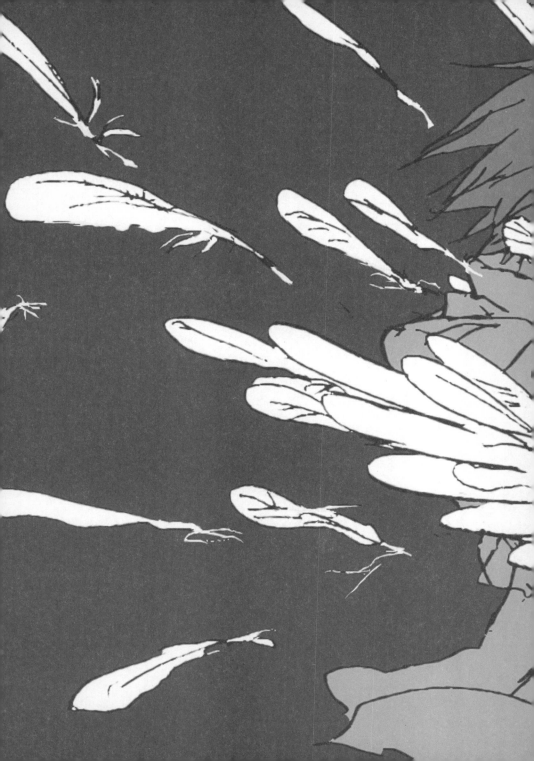

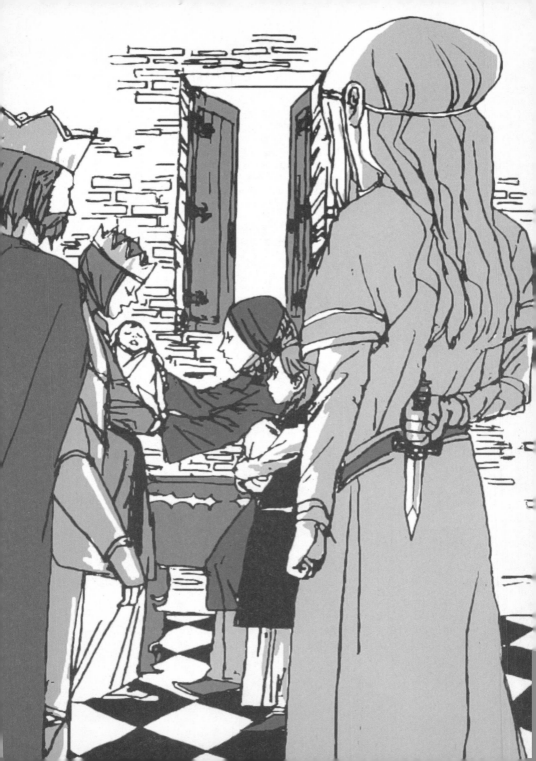

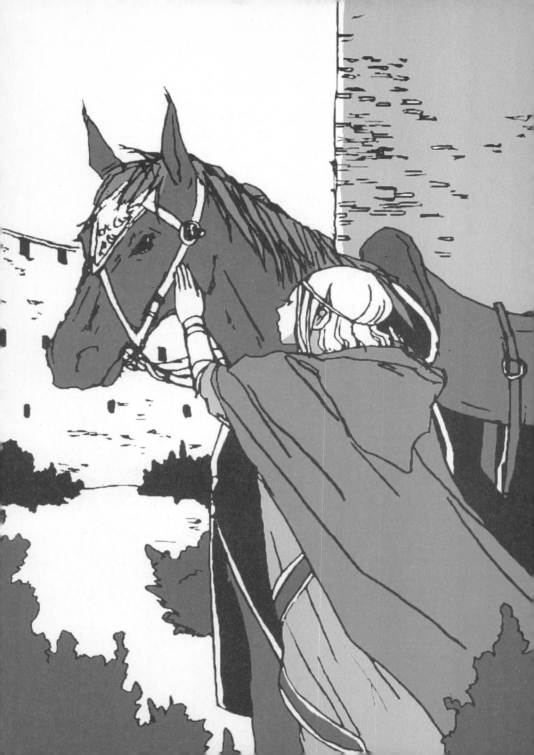

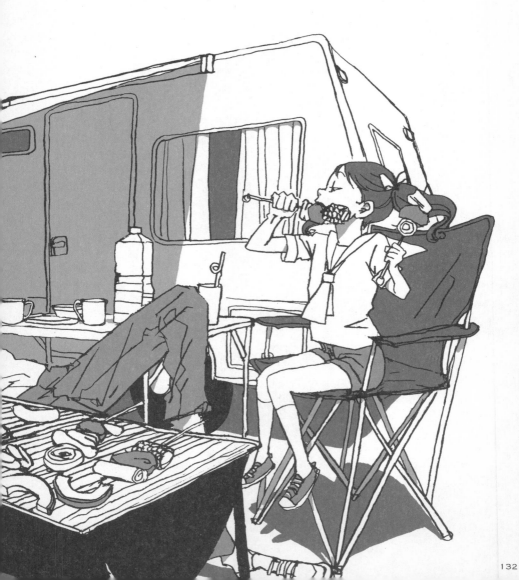

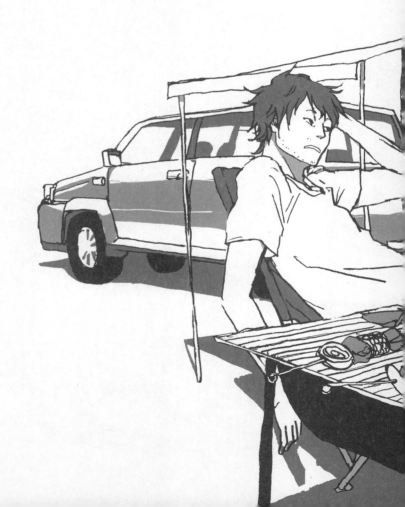

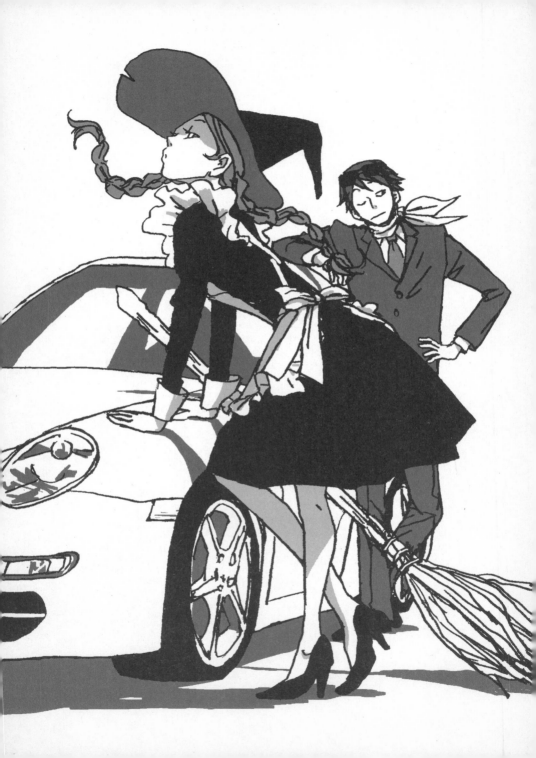

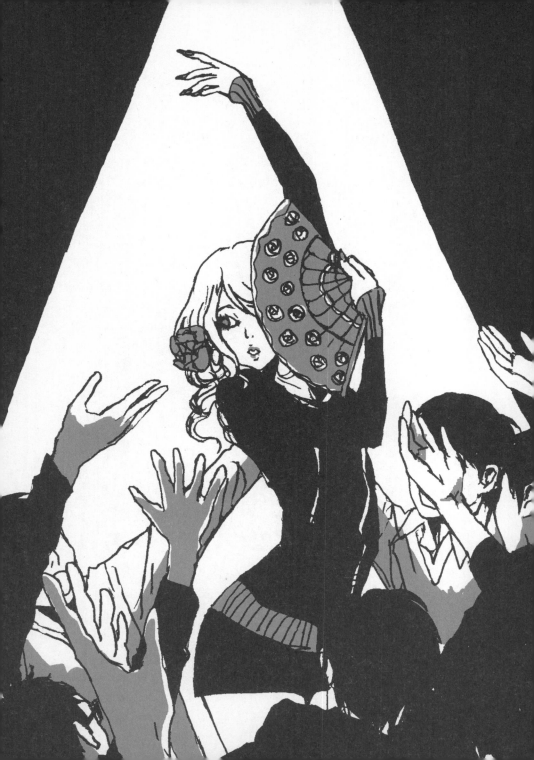

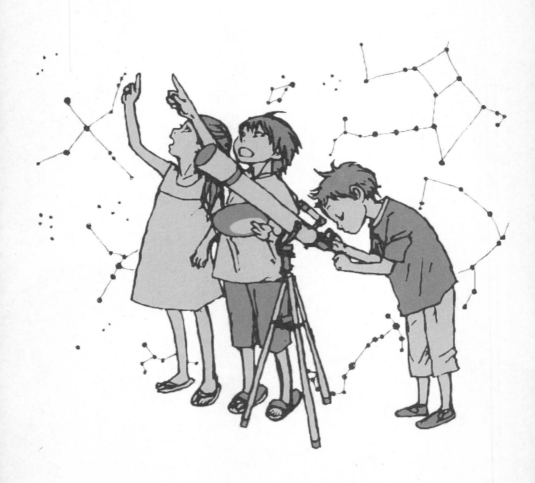

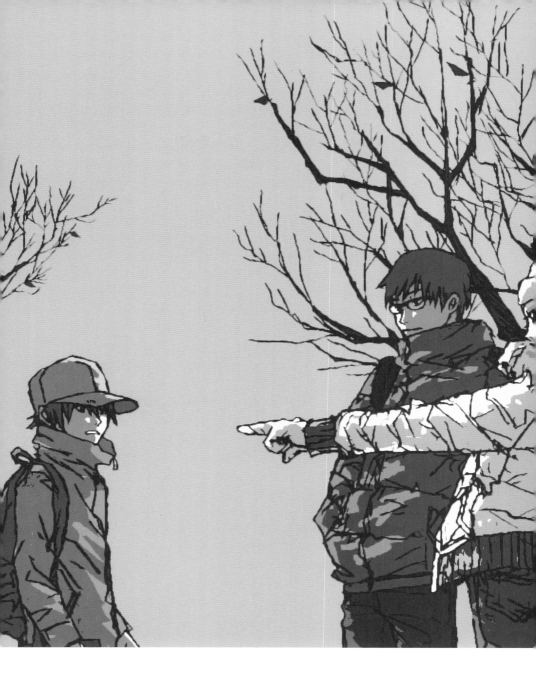

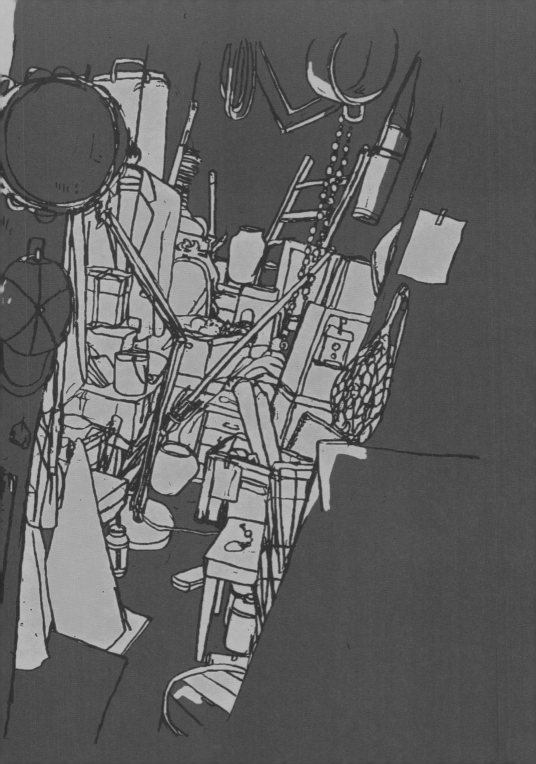

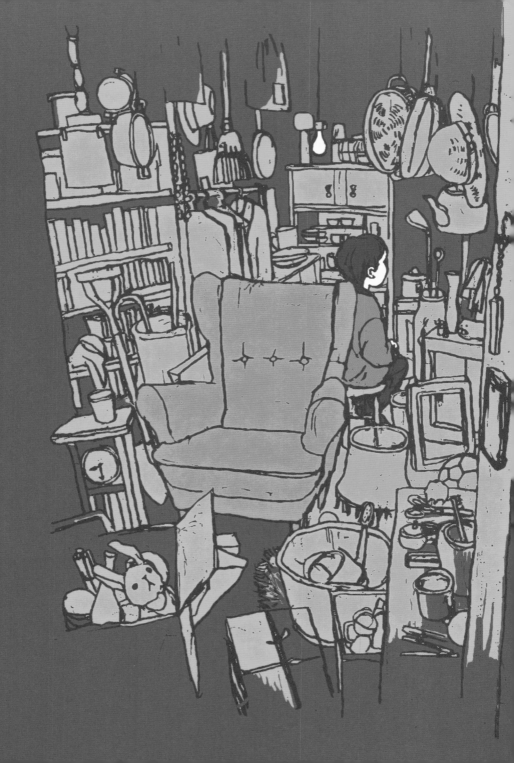

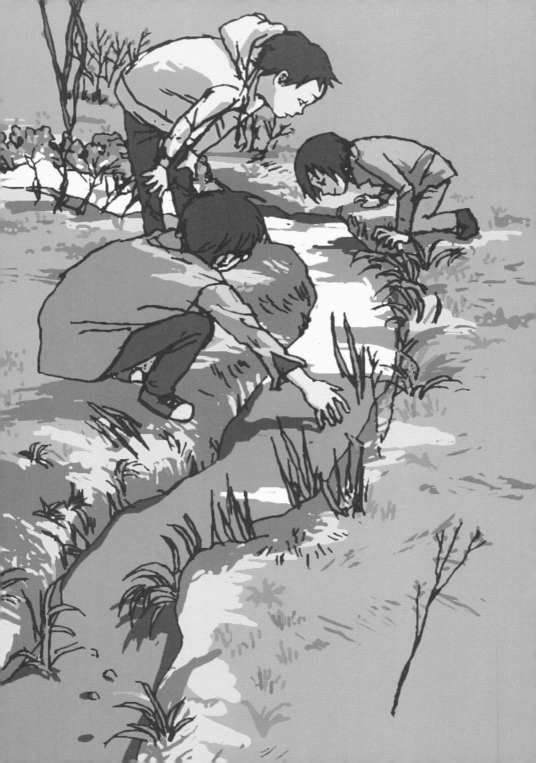

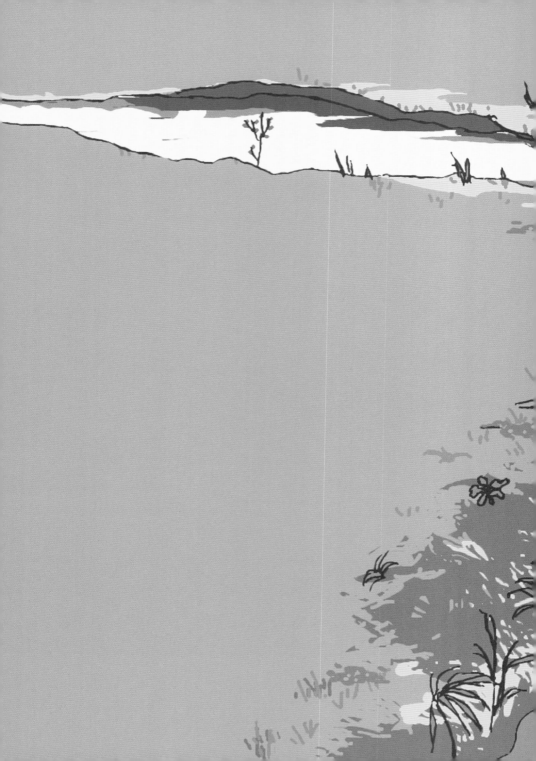

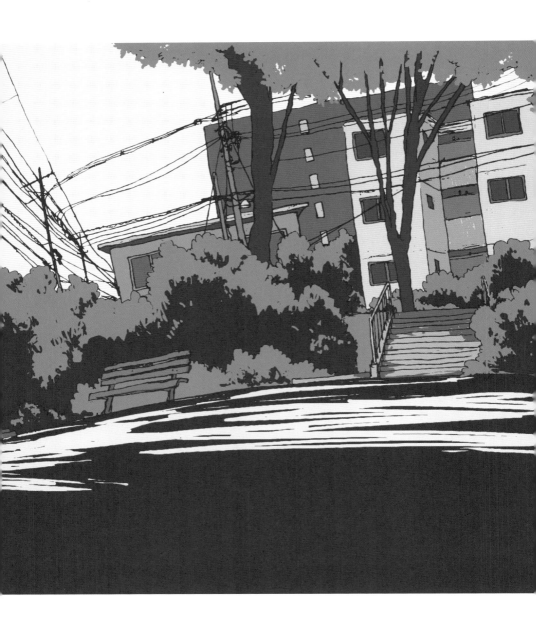

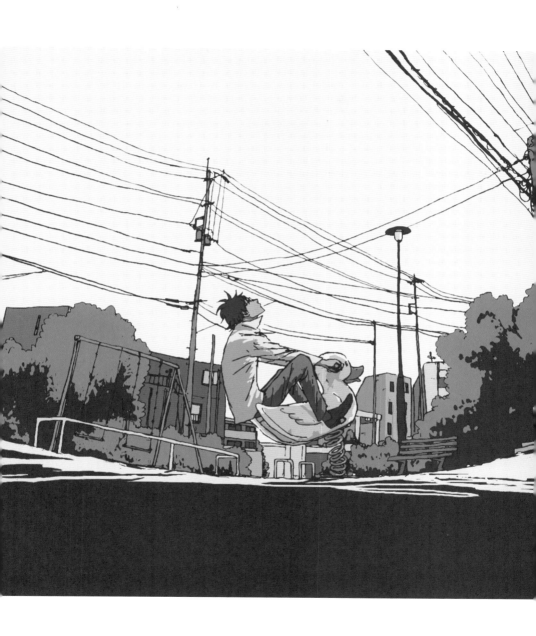

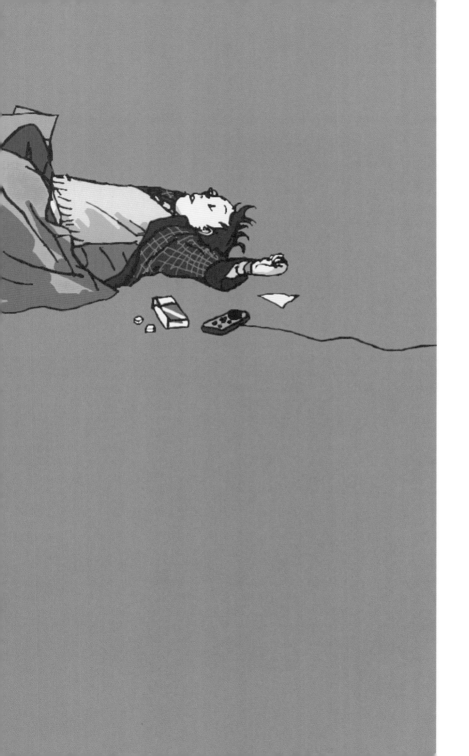

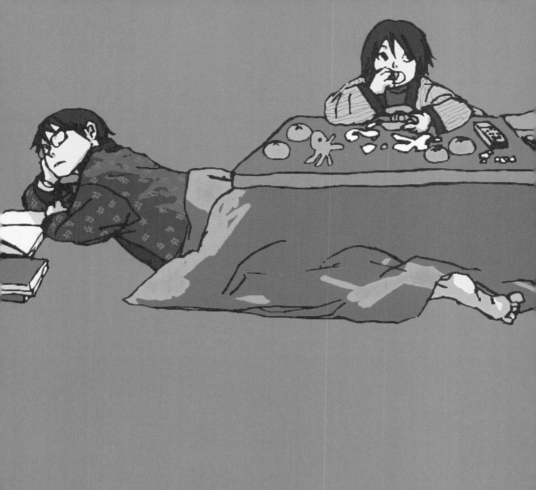

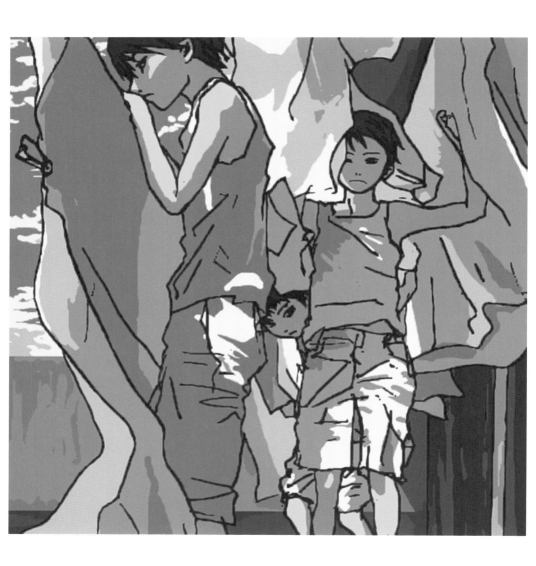

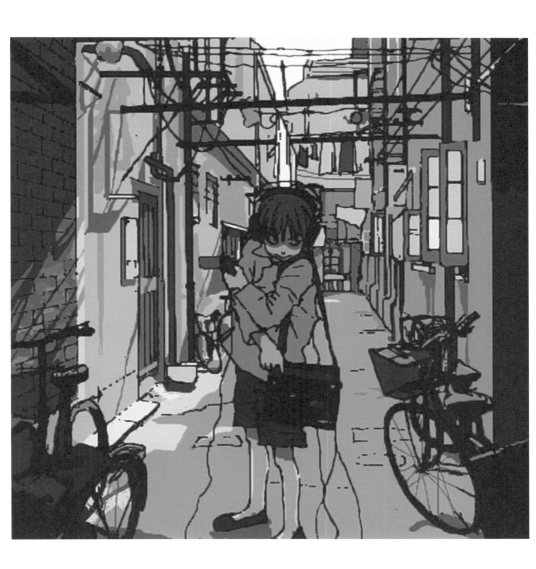

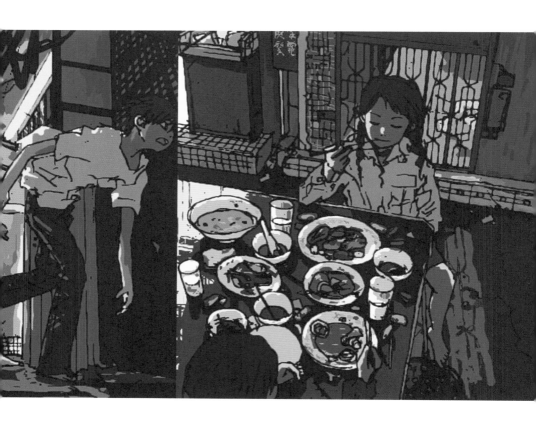

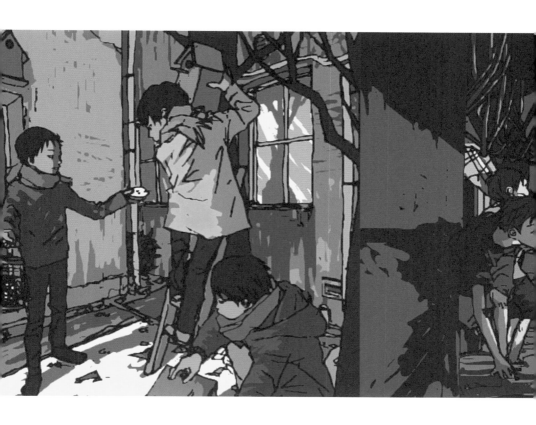

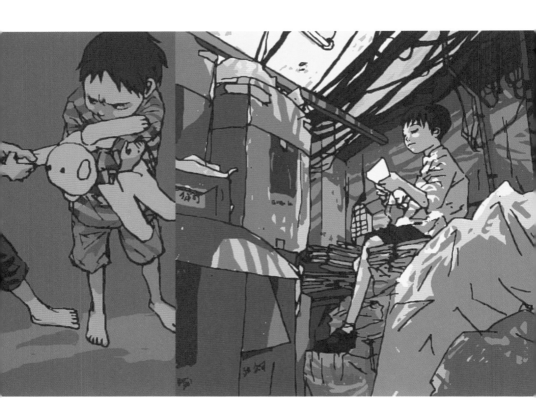

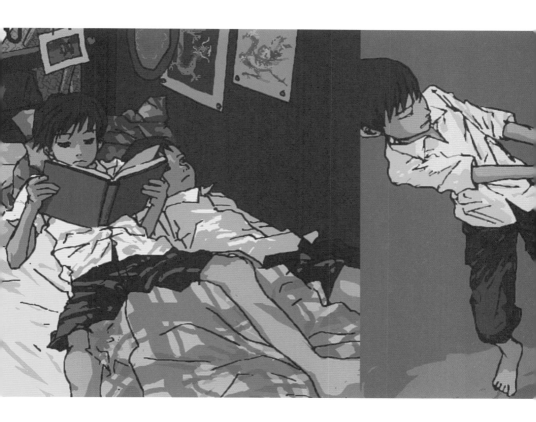

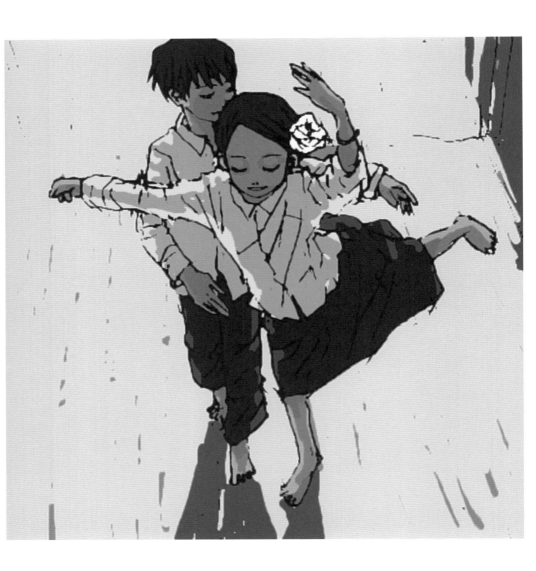

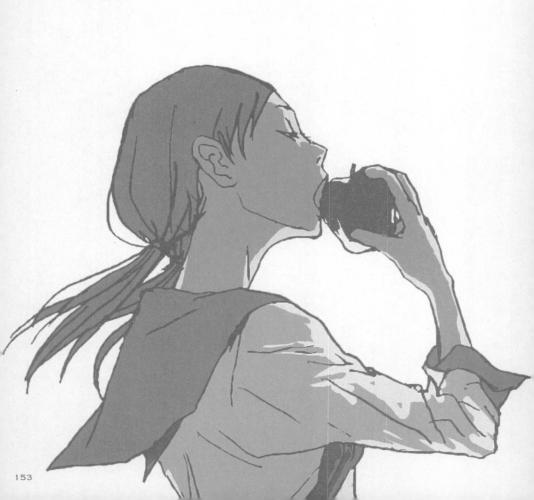

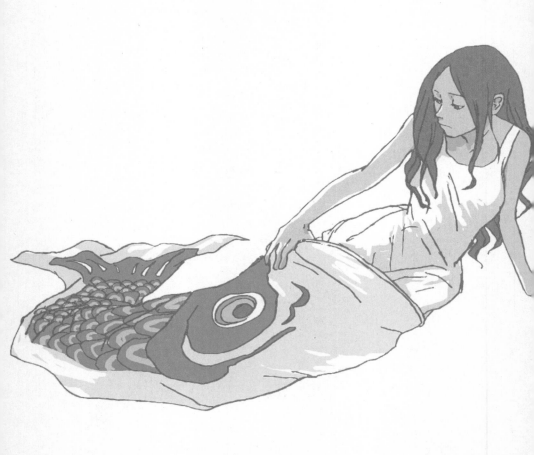

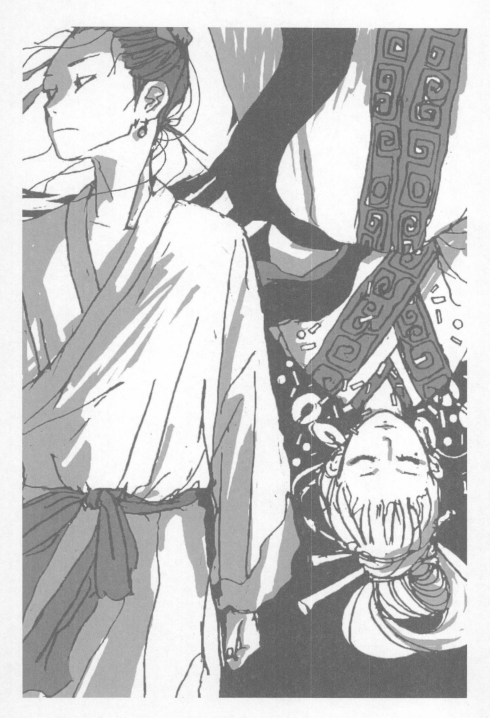

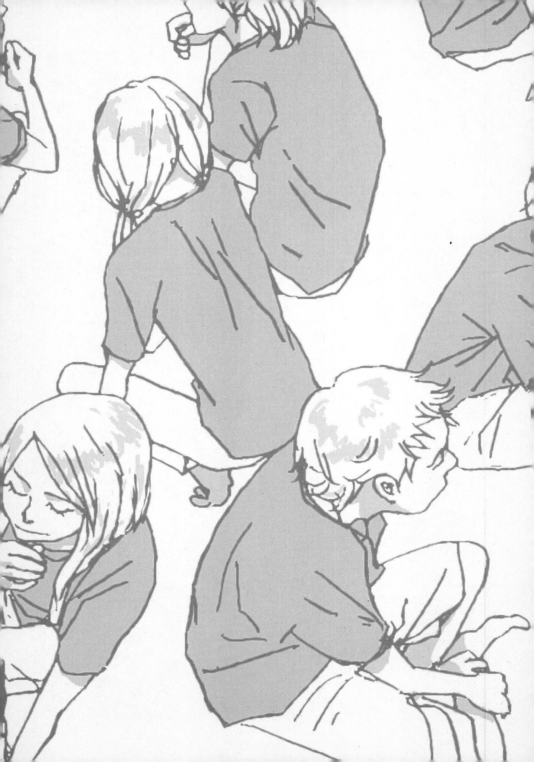

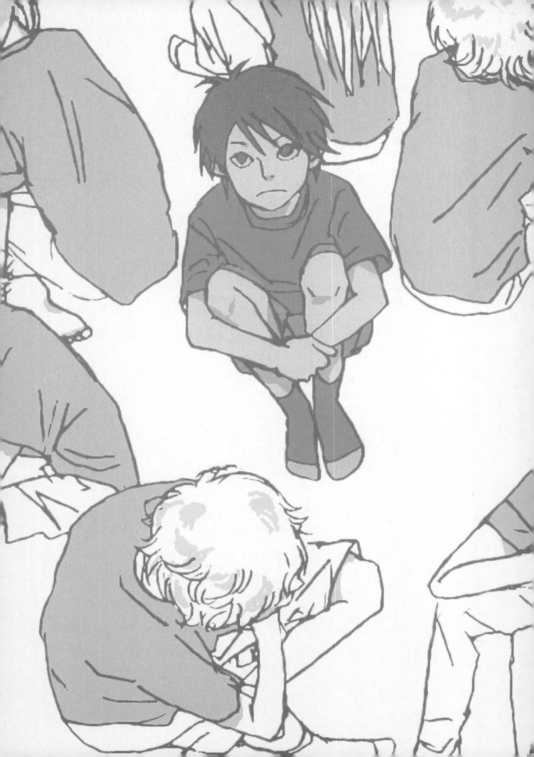

※特に記載がないものは表紙、またはカバーです。

スカイエマ

イラストレーター。東京生まれ。
2005年からイラストレーターとして活動をスタート。
15年には講談社出版文化賞・さしえ賞を受賞。
これまで300冊以上の装画を手がけている。

スカイエマ作品集　　2017年10月1日　初版発行

発行人　　　北原 浩
編集人　　　川本 康
編集担当　　竹内康彦
発行所　　　玄光社
　　　　　　〒102-8716
　　　　　　東京都千代田区飯田橋4-1-5
　　　　　　TEL：03-3263-3518
　　　　　　FAX：03-3264-8495
　　　　　　URL：http://www.genkosha.co.jp/
印刷・製本　シナノ印刷株式会社
デザイン　　鈴木久美